全国社会艺术水平考级

打击乐专业标准

主编 北京中爱管弦乐团

西安交通大学出版社
XI'AN JIAOTONG UNIVERSITY PRESS

图书在版编目（CIP）数据

全国社会艺术水平考级打击乐专业标准／北京中爱管弦乐团主编. —西安：西安交通大学出版社，2022.4（2023.4 重印）
ISBN 978-7-5693-2177-7

Ⅰ.①全… Ⅱ.①北… Ⅲ.①击乐器-奏法-水平考试-教材 Ⅳ.①J625

中国版本图书馆 CIP 数据核字（2021）第 106108 号

QUANGUO SHEHUI YISHU SHUIPING KAOJI DAJIYUE ZHUANYE BIAOZHUN

书　　名	全国社会艺术水平考级打击乐专业标准
主　　编	北京中爱管弦乐团
责任编辑	李嫣彧
责任校对	牛瑞鑫

出版发行	西安交通大学出版社
	（西安市兴庆南路1号　邮政编码 710048）
网　　址	http://www.xjtupress.com
电　　话	（029）82668357　82667874（市场营销中心）
	（029）82668315（总编办）
传　　真	（029）82668280
印　　刷	陕西思维印务有限公司
开　　本	889 mm×1194 mm　1/16　印张　10.25　字数　329千字
版次印次	2022 年 4 月第 1 版　2023 年 4 月第 2 次印刷
书　　号	ISBN 978-7-5693-2177-7
定　　价	39.80 元

如发现印装质量问题，请与本社市场营销中心联系。
订购热线：（029）82665248　（029）82667874
投稿热线：（029）82668525

版权所有　侵权必究

《全国社会艺术水平考级打击乐专业标准》编写委员会

主　　编　北京中爱管弦乐团

执行主编　李红育　强金顺

副 主 编　葛荫昌　叶祥燕　郭俊峰　陈斯铎

编　　委　蔡玉文　郭连宁　何小丹　胡潇月
　　　　　　刘　瑛　鲁剑波　阮小海　王　坚
　　　　　　张　力　张　洋
　　　　　　（以姓氏拼音为序）

前　言

　　打击乐器亦称敲击乐器，有固定音高的打击乐器有定音鼓、木琴、马林巴、颤音琴、编钟、云锣等；无固定音高的打击乐器有爵士鼓、非洲鼓、大军鼓、中国鼓、梆子、板鼓、腰鼓、铃鼓等。打击乐一般分为三种形式，即古典打击乐、现代打击乐、民族打击乐。

　　北京中爱管弦乐团组织行业专家共同编写的这本打击乐专业考级教材，从充满个性与创造力的爵士鼓和小军鼓入手，结合现场演出经验，借鉴各艺术院校教学大纲的特点，通过科学系统筹划，专业规范设计，提供大量的技术手法供考生进行练习；并倡导在指导老师的带领下，鼓励考生在节奏元素与节奏语言方面不断创新，逐步摆脱对乐谱的依赖，让考生最终体验到即兴演奏的无穷魅力。

　　本教材具有以下特点：一是由易至难、由简至深；二是梯度合理，选曲有针对性；三是为方便教学，所有乐谱都标注了相应的速度作为练习参考；四是原声爵士鼓和电子架子鼓均可使用；五是遴选了多种音乐风格的乐曲，供考生考试时选用。此外，由于编写者均为行业专家、演奏家，有些级别的难度可能会高于其他考级教材同等级别的难度。

　　经过多年的发展，各式各样的打击乐器被改良，新型打击乐器也被研发出来，极大地丰富了打击乐器家族。打击乐器可以说是与人们生活最为贴近的一种乐器，从宏观角度来看，在各种音乐风格中，打击乐器都起着举足轻重的作用，它不仅可以独奏、合奏，甚至能以打击乐乐团的形式出现，是最令人震撼的演奏乐器之一。

　　望本教材能够为各位考生提供有益帮助，预祝各位考生在考级中取得优异成绩！

<div style="text-align: right;">中爱考级委员会</div>

目　　　录

中爱考级第一级

1. 练习曲 ··· （1）

2. 练习曲 ··· （2）

3. 练习曲 ··· （3）

4. 练习曲 ··· （4）

5. 练习曲 ··· （6）

6. Jingle Bell ··· （7）

中爱考级第二级

1. 练习曲 ··· （8）

2. 练习曲 ··· （9）

3. 练习曲 ··· （10）

4. 练习曲 ··· （11）

5. Can You ·· （12）

6. Love Is the Drug ··· （15）

中爱考级第三级

1. 练习曲 ··· （16）

2. 练习曲 ··· （17）

3. 练习曲 ··· （18）

4. 练习曲 ··· （19）

5. Amigo ··· （20）

6. Just Kissed My Baby ·· （21）

I

中爱考级第四级

1. 练习曲 ··· (22)
2. 练习曲 ··· (23)
3. 练习曲 ··· (24)
4. 练习曲 ··· (25)
5. Soup ··· (26)
6. Buddy Holly ··· (28)

中爱考级第五级

1. 练习曲 ··· (31)
2. 练习曲 ··· (32)
3. 练习曲 ··· (33)
4. No One Knows ··· (34)
5. Dirty Little Secret ··· (37)
6. Can't Stand Losing You ··· (40)

中爱考级第六级

1. 练习曲 ··· (43)
2. 练习曲 ··· (45)
3. 练习曲 ··· (47)
4. Riff Raff ··· (48)
5. Geek (Grade 5 Preview) ··· (51)
6. Rollin's ··· (54)

中爱考级第七级

1. 练习曲 ··· (56)
2. 练习曲 ··· (57)
3. 练习曲 ··· (59)
4. Kiss of a Seal ··· (61)
5. My Sharona ·· (63)
6. Smokin' in the Boys Room ·· (67)

中爱考级第八级

1. 练习曲 ……………………………………………………………………………… （71）
2. 练习曲 ……………………………………………………………………………… （74）
3. St Lucia Strut ……………………………………………………………………… （76）
4. Pressure & Time …………………………………………………………………… （77）
5. Movin' On …………………………………………………………………………… （79）
6. 50 Ways to Leave Your Lover …………………………………………………… （81）

中爱考级第九级

1. 练习曲 ……………………………………………………………………………… （83）
2. 练习曲 ……………………………………………………………………………… （86）
3. Move Your Feet …………………………………………………………………… （88）
4. 2nd Line Strut ……………………………………………………………………… （90）
5. Super Bad …………………………………………………………………………… （92）
6. The Trooper ………………………………………………………………………… （94）

中爱考级第十级

1. 练习曲 ……………………………………………………………………………… （98）
2. 练习曲 ……………………………………………………………………………… （102）
3. Silly Putty …………………………………………………………………………… （104）
4. 怒吼反对机器 ……………………………………………………………………… （106）
5. Have You …………………………………………………………………………… （110）
6. Synergy ……………………………………………………………………………… （115）

中爱考级表演级

1. 练习曲 ……………………………………………………………………………… （120）
2. 练习曲 ……………………………………………………………………………… （128）
3. Dum Dum …………………………………………………………………………… （133）
4. Queenz ……………………………………………………………………………… （137）
5. Orange Leaves ……………………………………………………………………… （142）
6. Wild Boy …………………………………………………………………………… （147）

特殊演奏记号 ……………………………………………………………………… （152）

中爱考级第一级
1. 练 习 曲

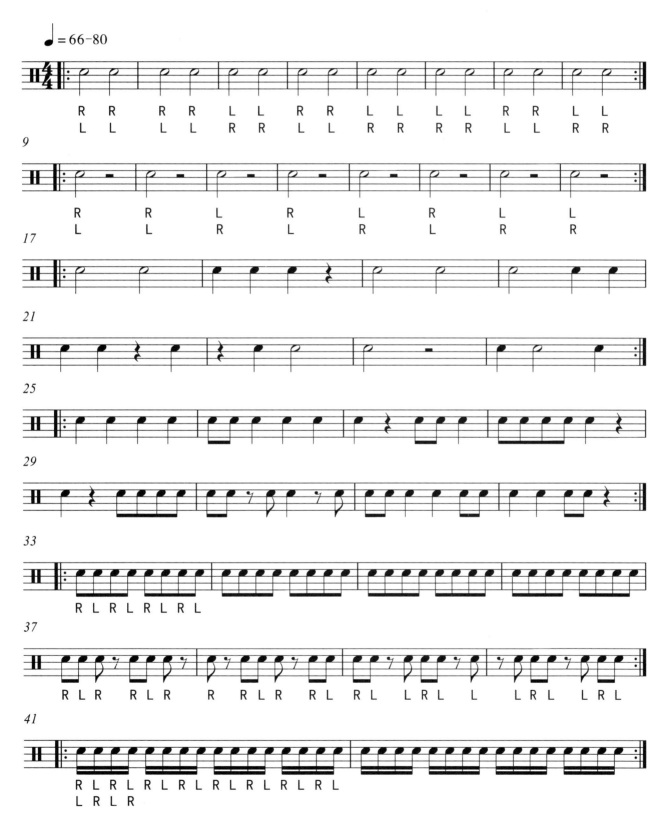

2. 练 习 曲

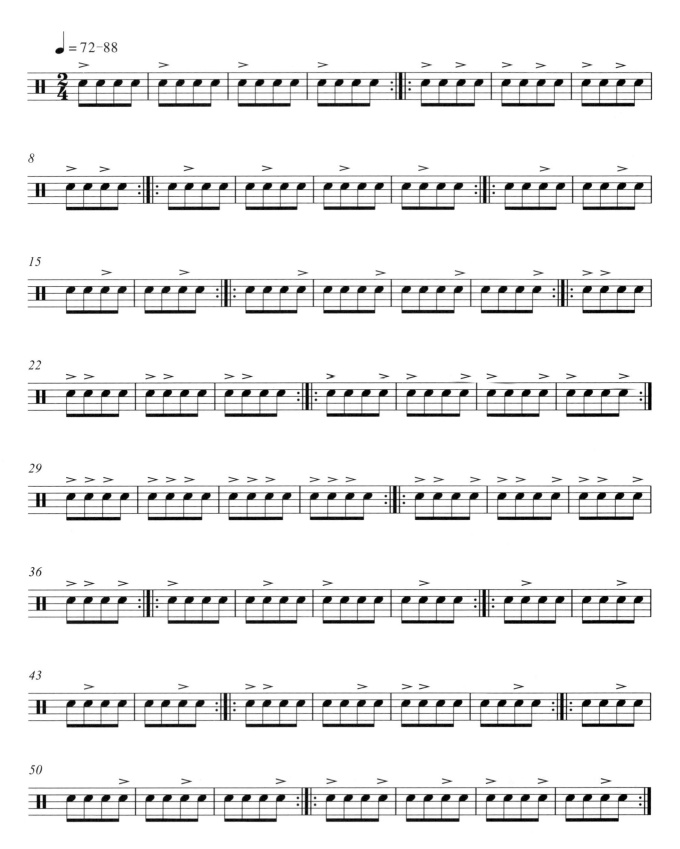

3. 练 习 曲

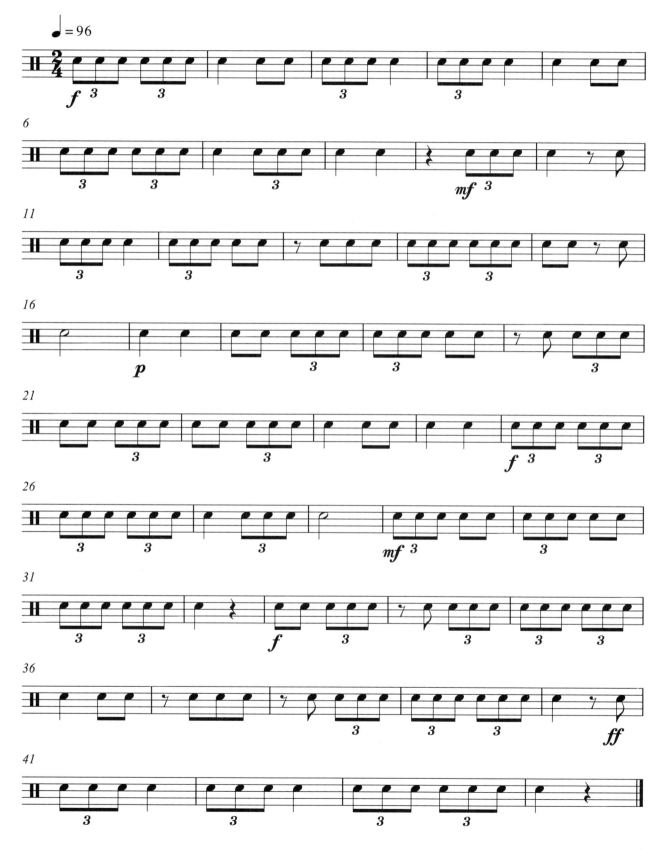

4. 练 习 曲

米契尔·彼得

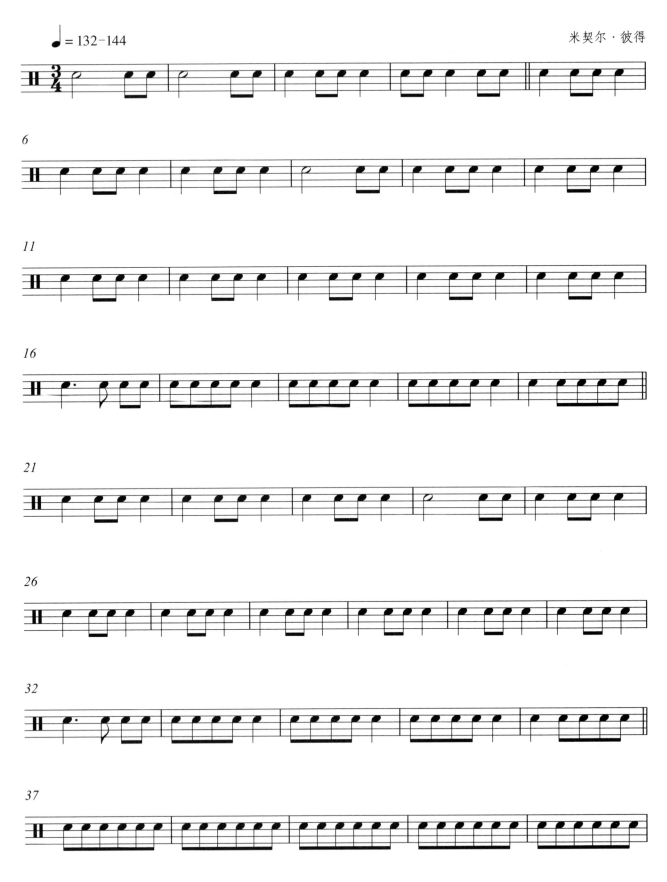

5. 练习曲

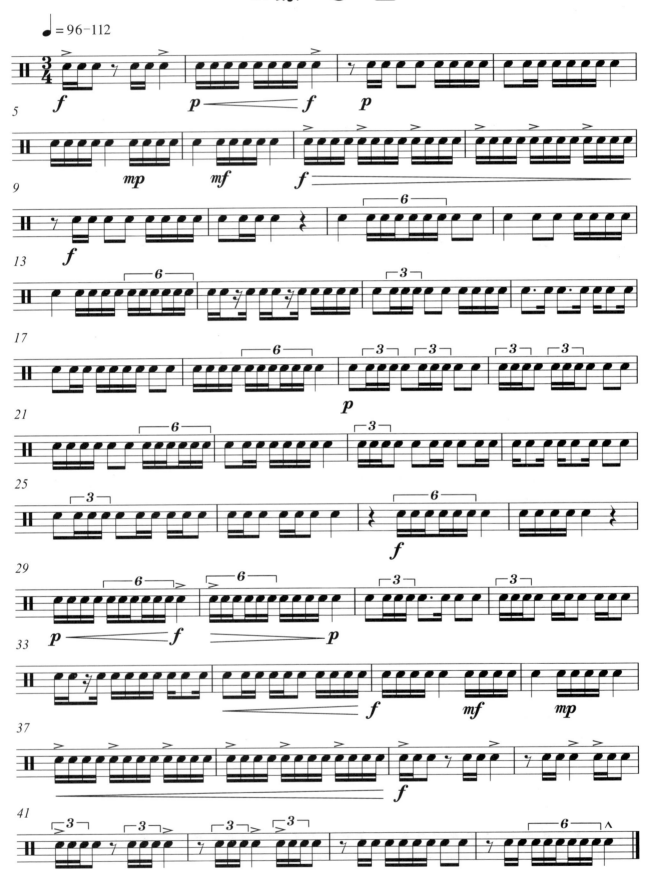

6. Jingle Bell

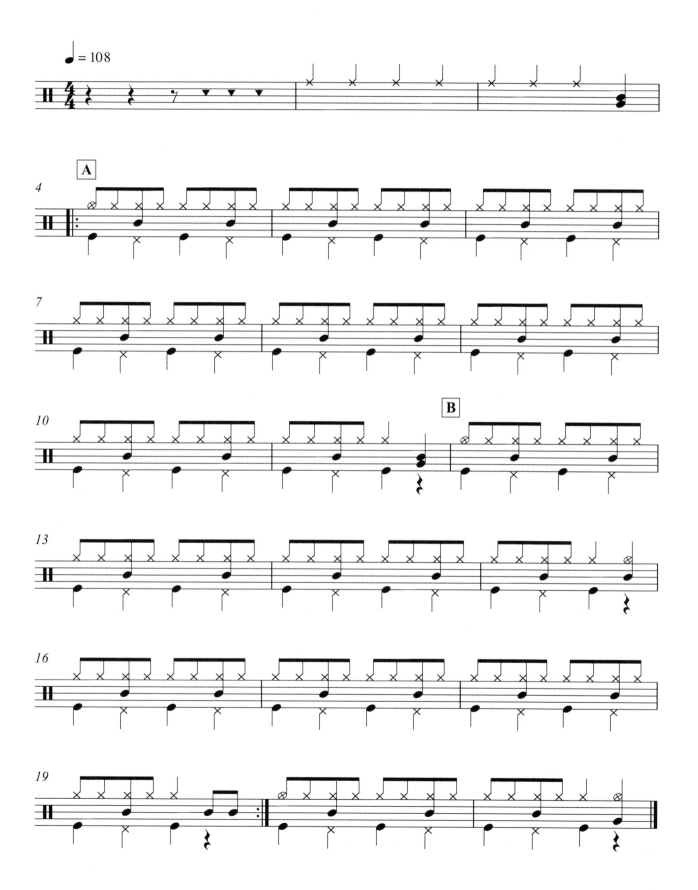

中爱考级第二级
1. 练 习 曲

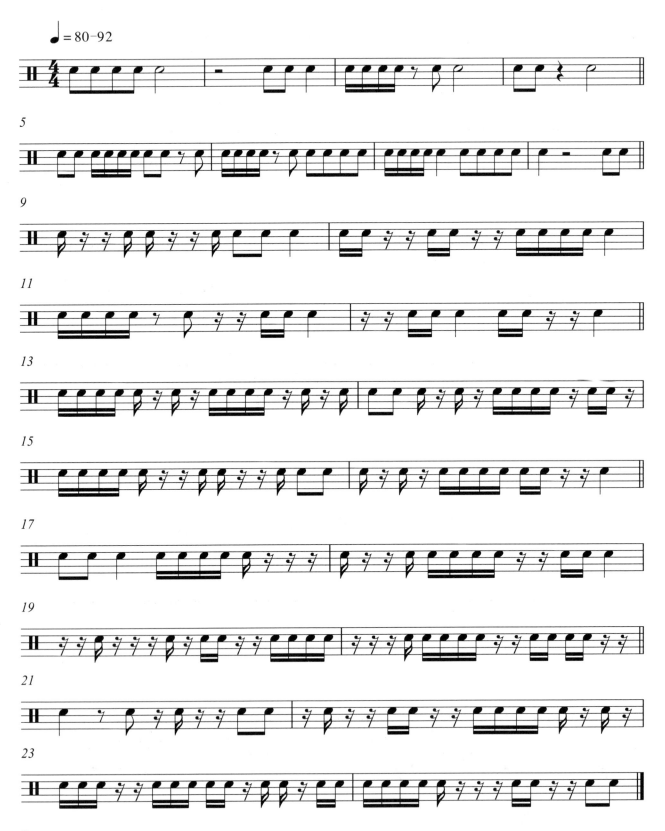

2. 练习曲

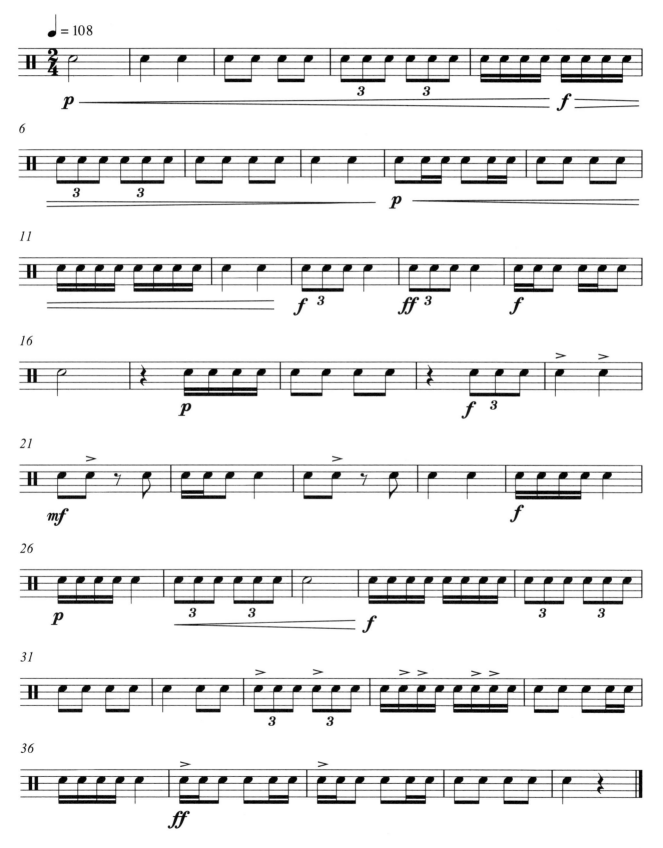

3. 练习曲

科内

4. 练 习 曲

米契尔·彼得

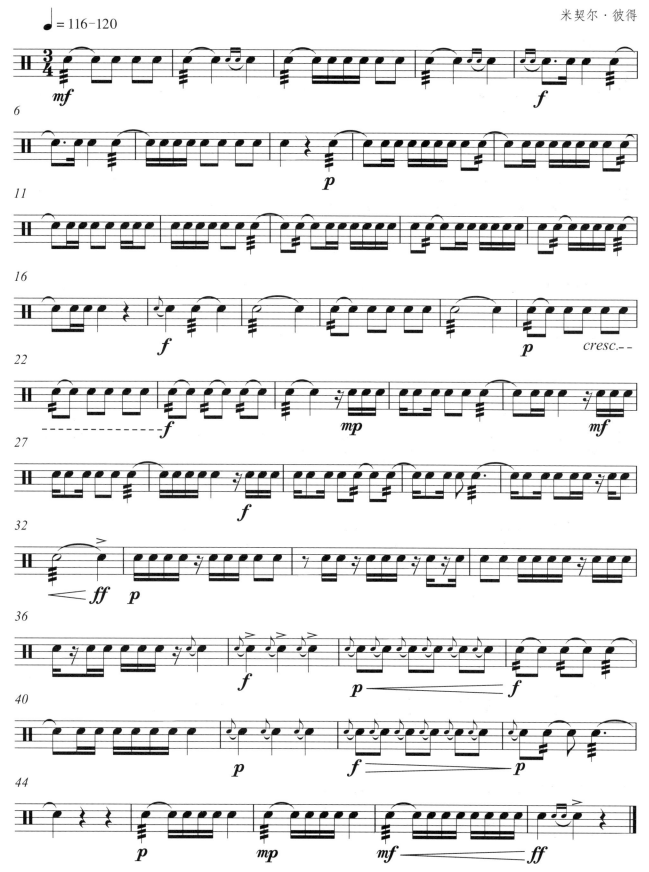

5. Can You

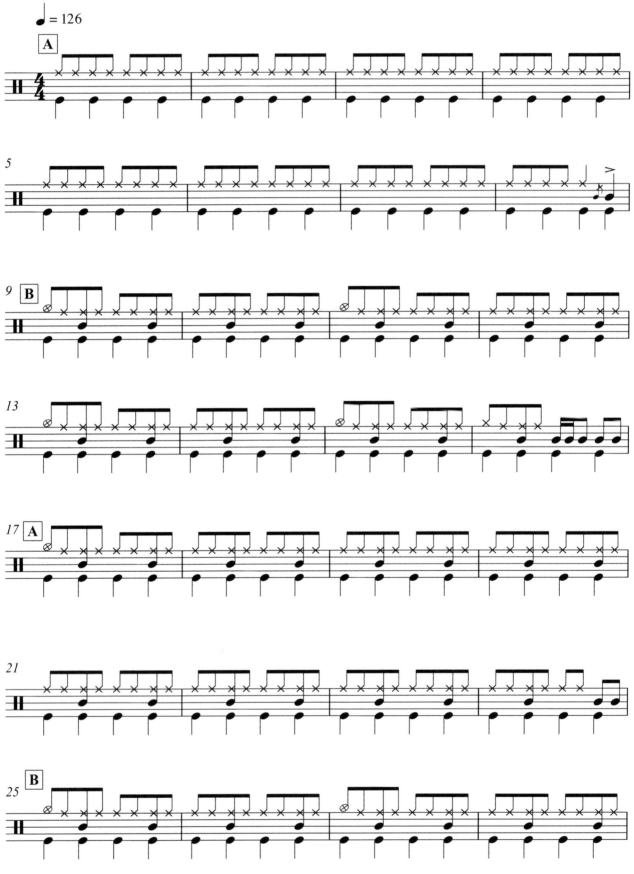

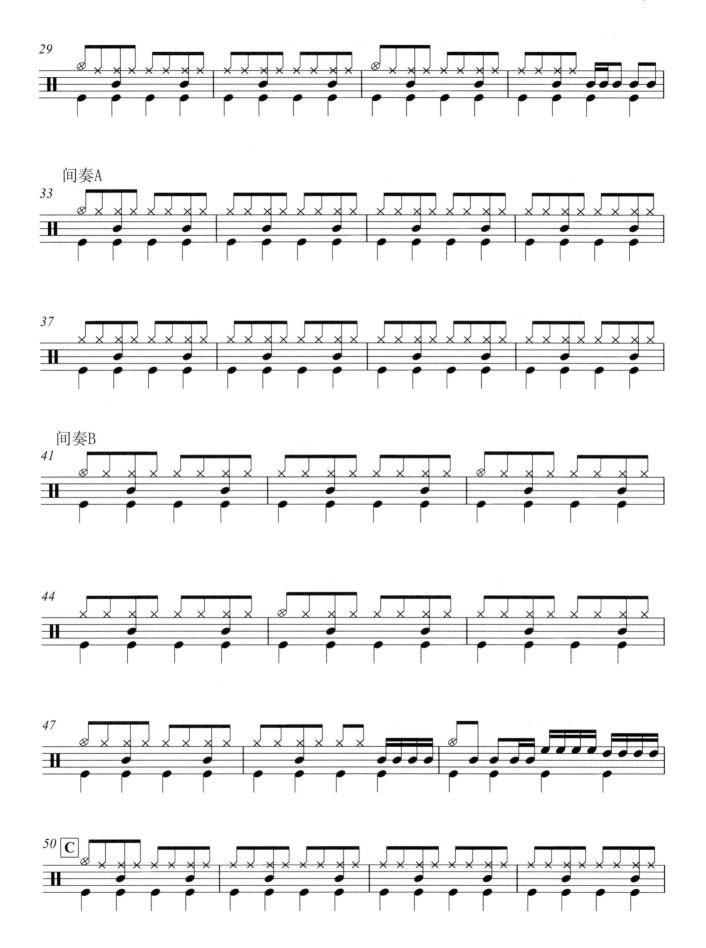

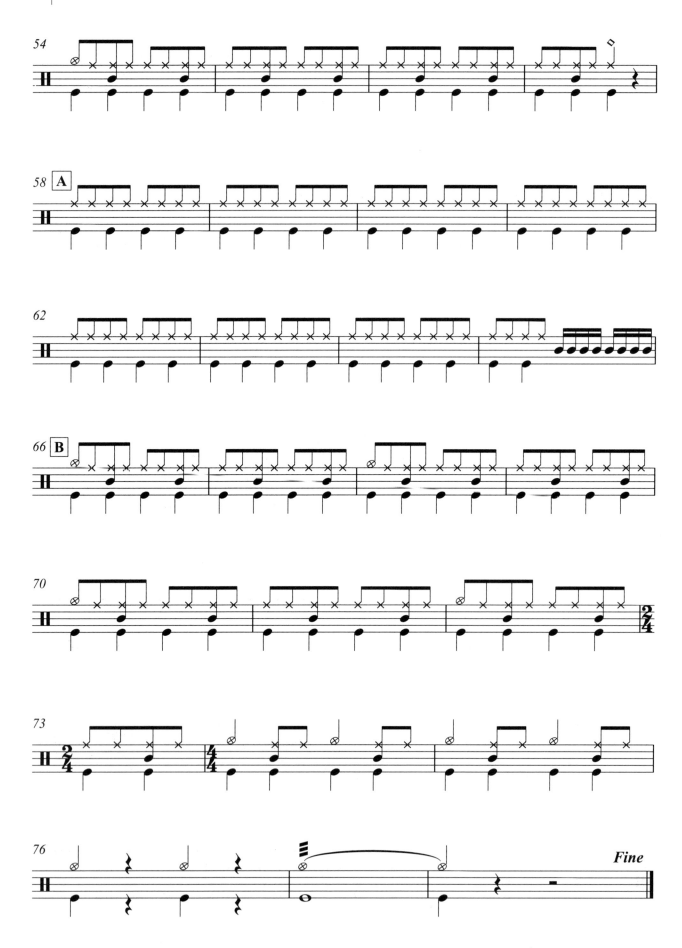

6. Love Is the Drug

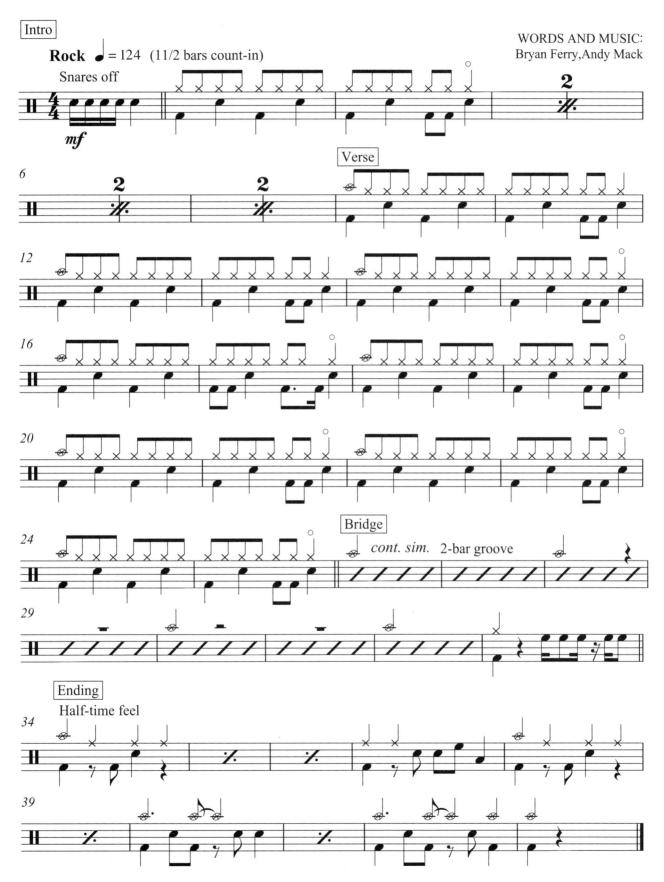

中爱考级第三级

1. 练习曲

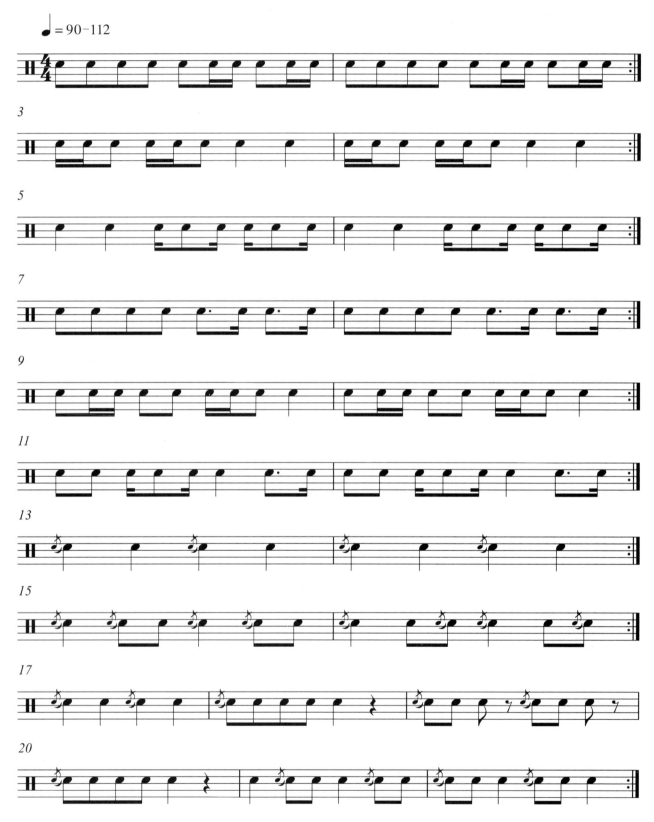

2. 练 习 曲

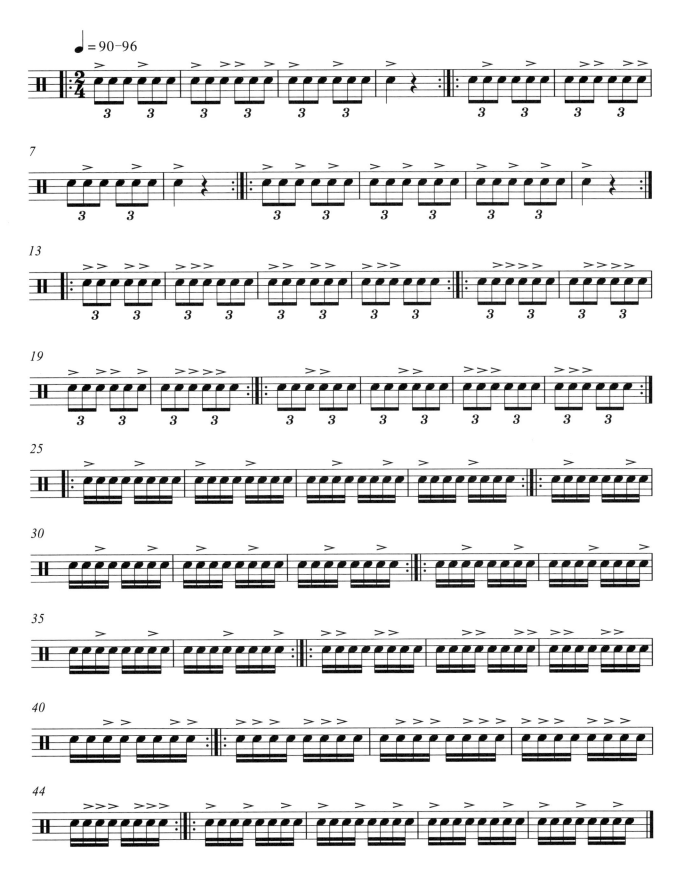

3. 练 习 曲

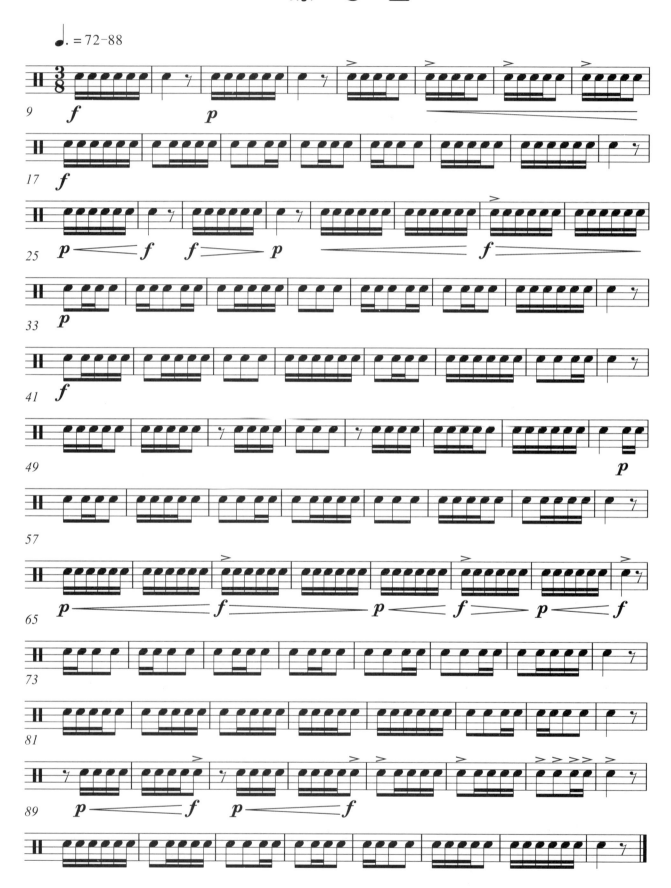

4. 练习曲

米契尔·彼得

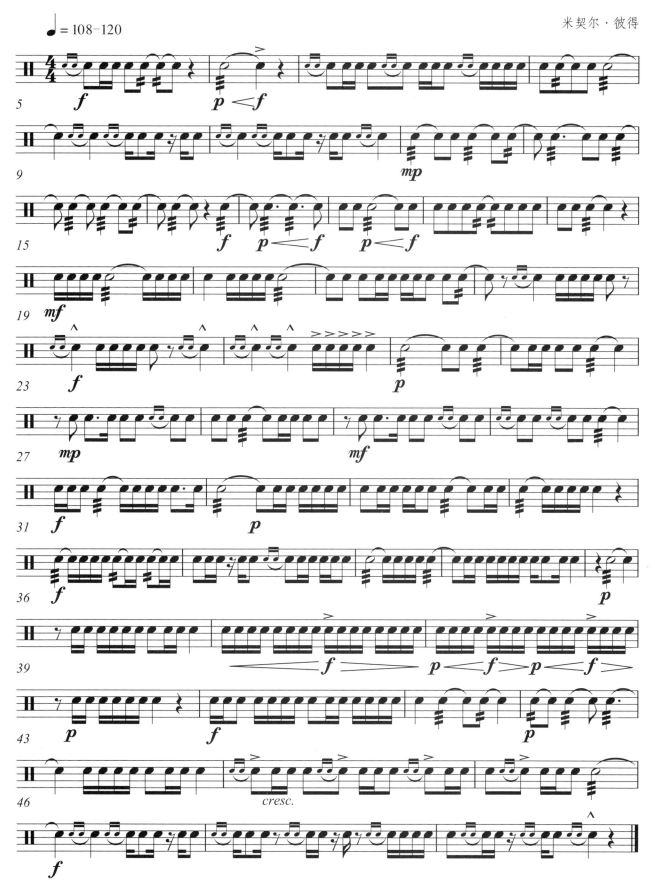

5. Amigo

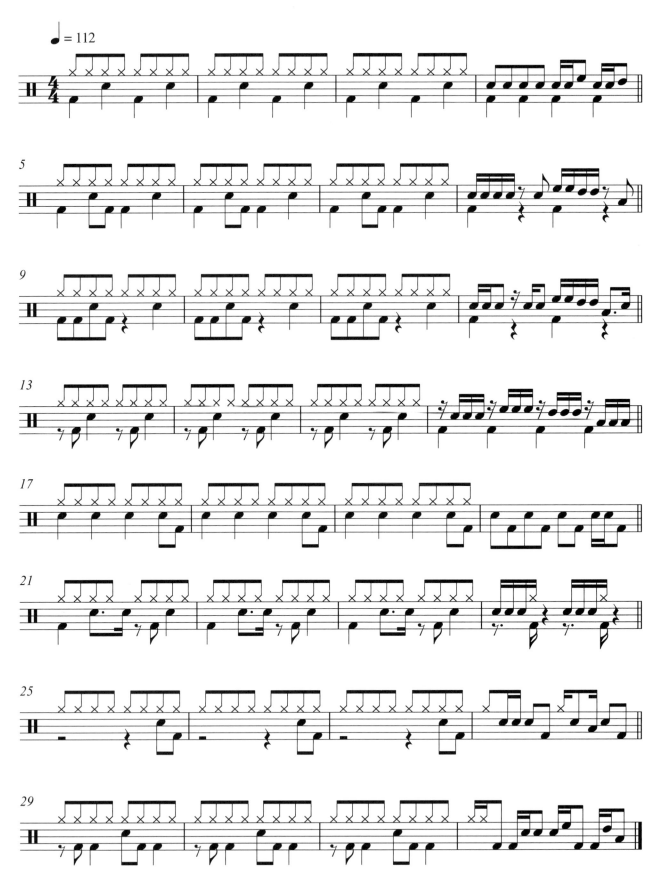

6. Just Kissed My Baby

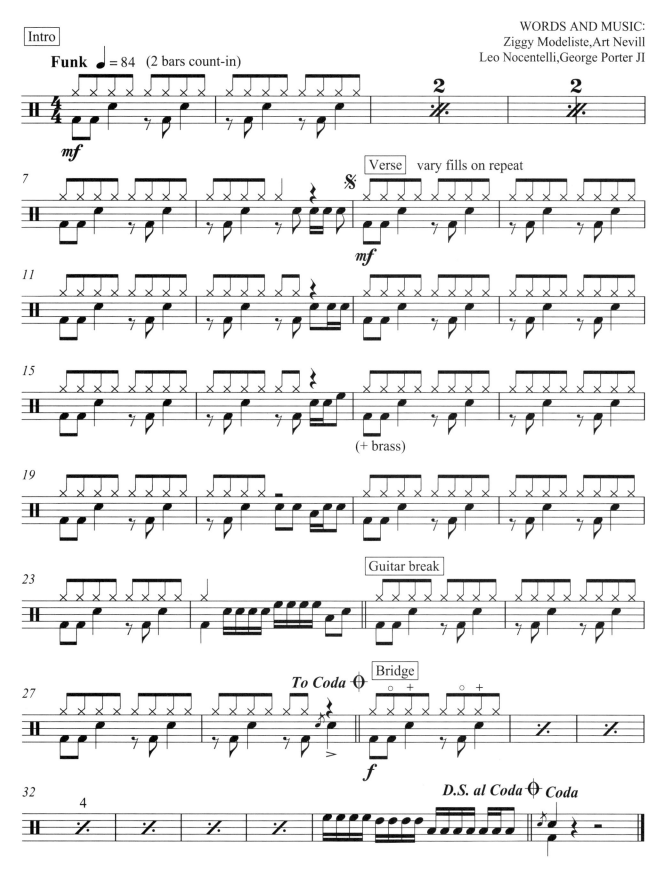

中爱考级第四级

1. 练 习 曲

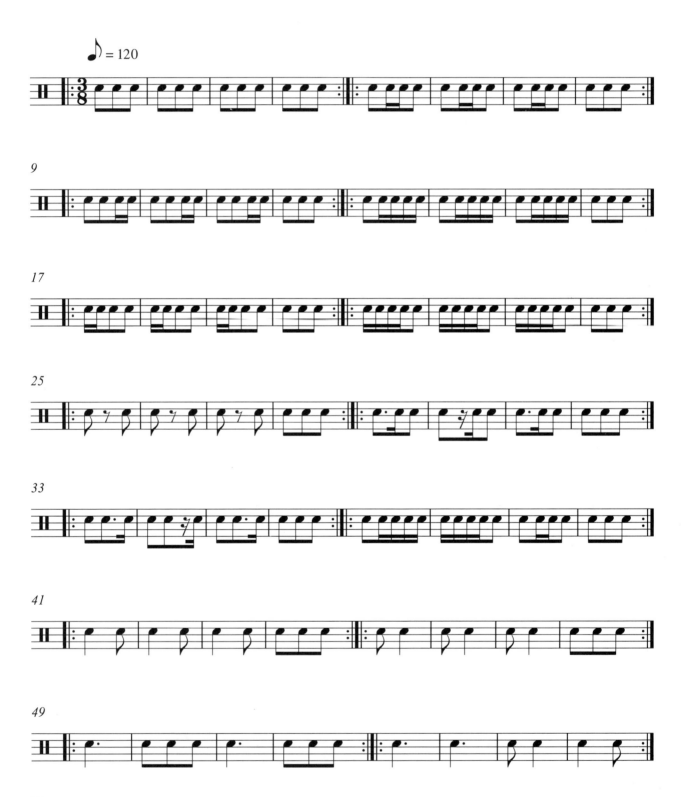

2. 练 习 曲

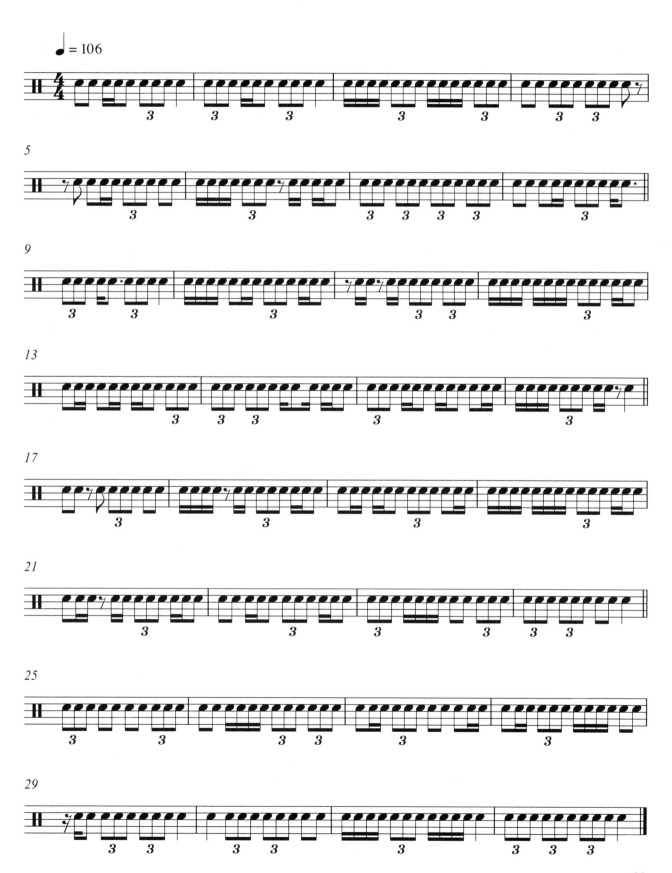

3. 练 习 曲

米契尔·彼得

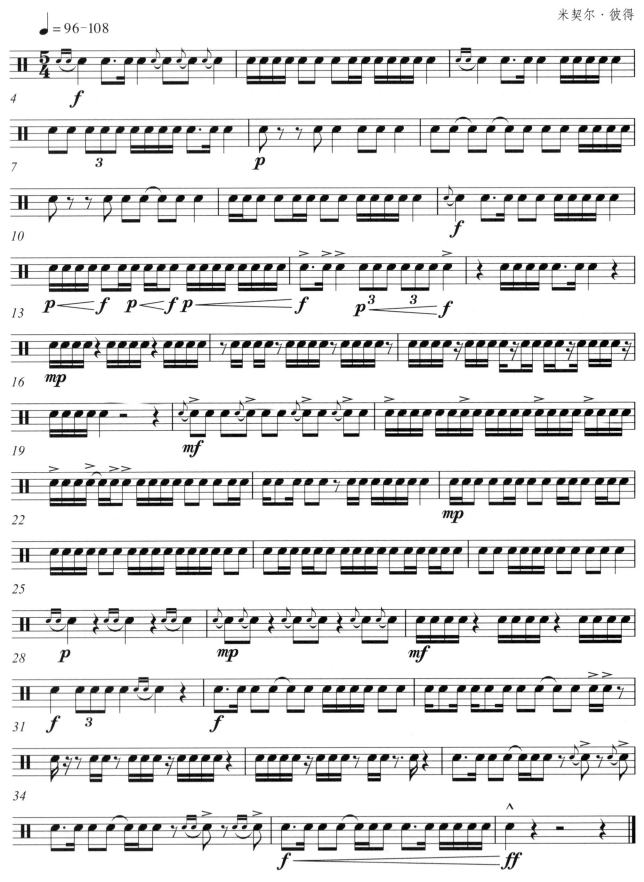

4. 练习曲

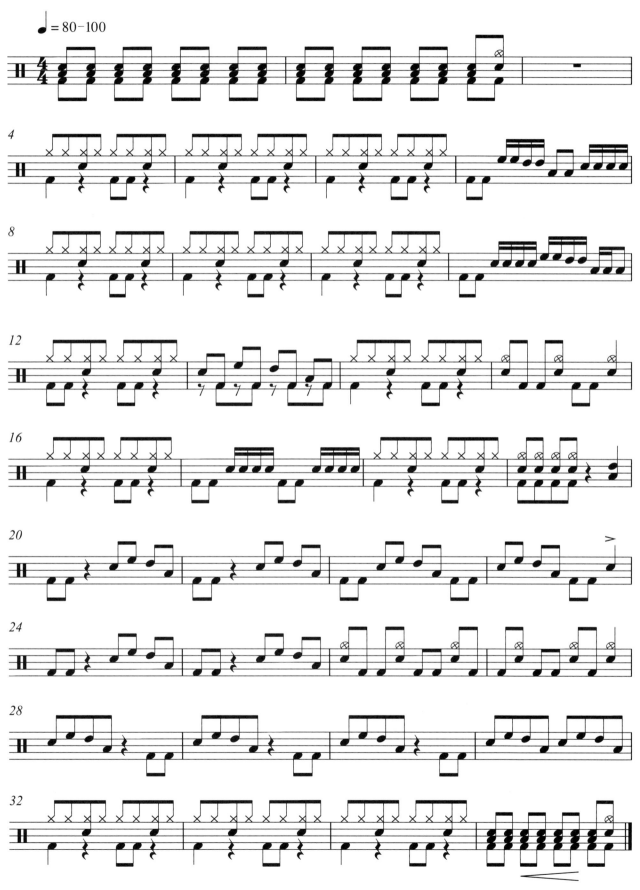

5. Soup

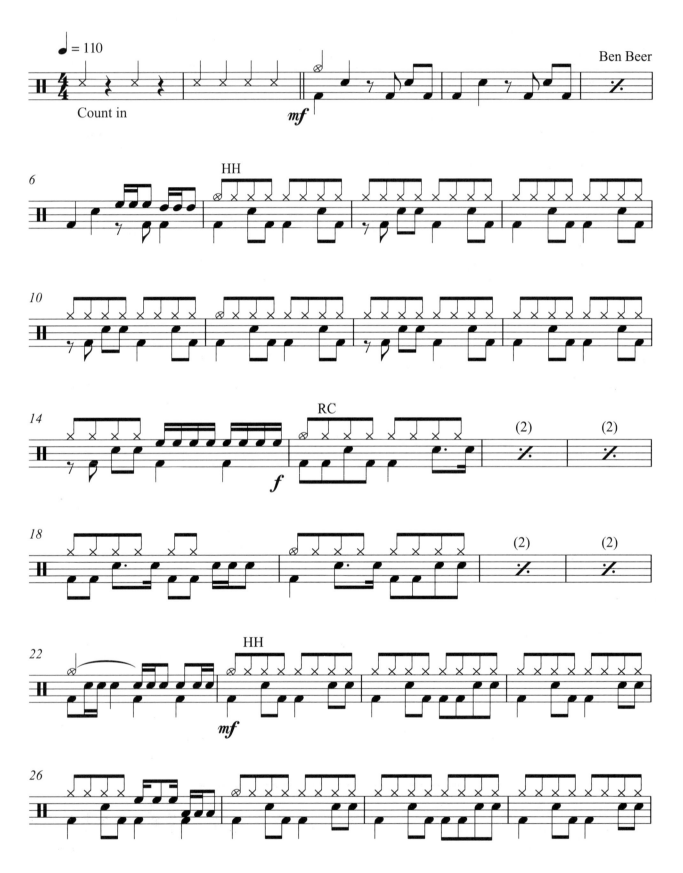

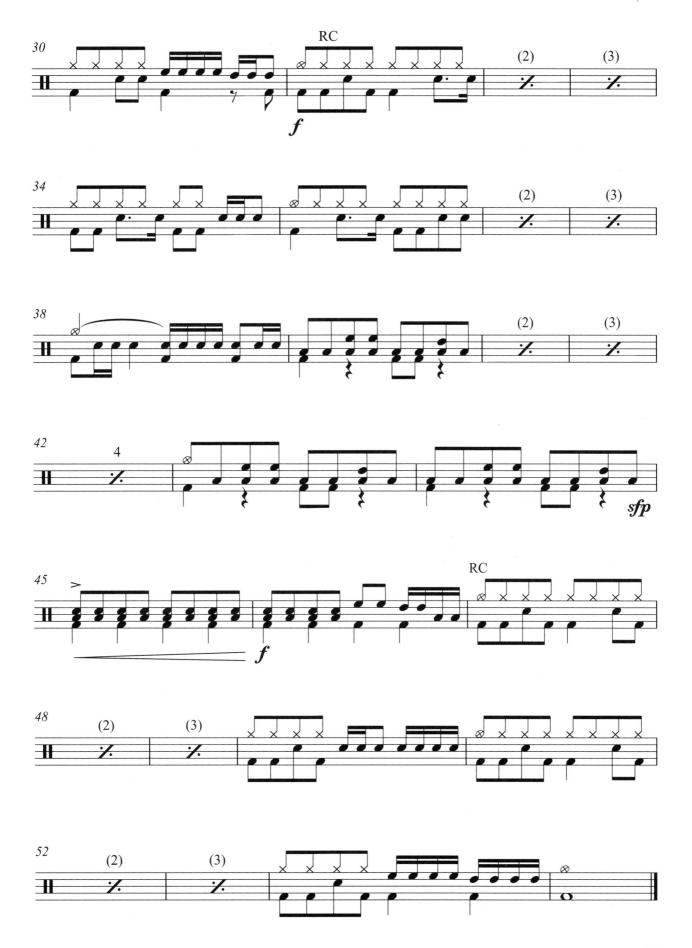

6. Buddy Holly

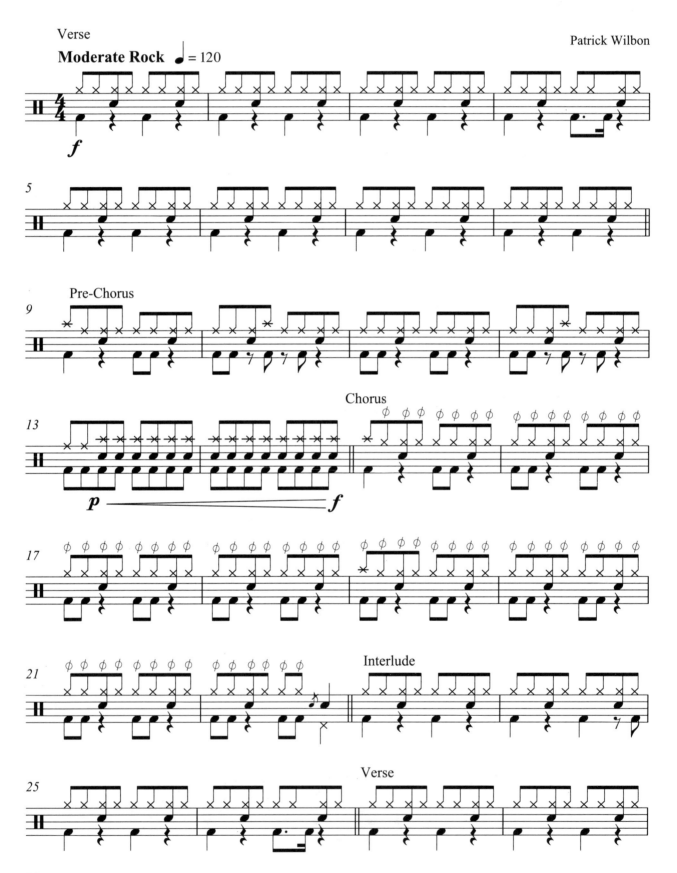

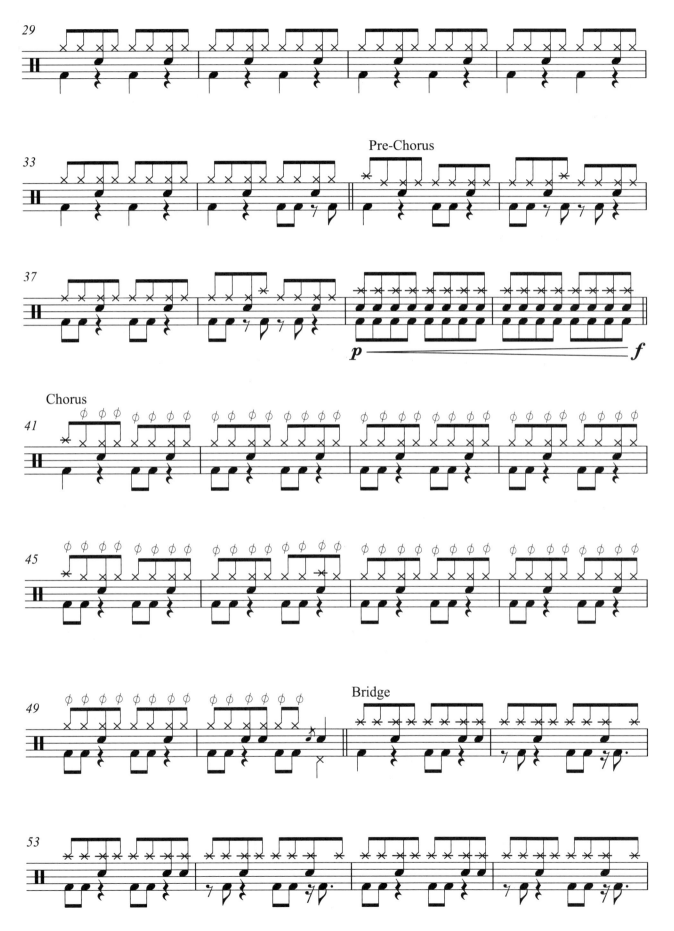

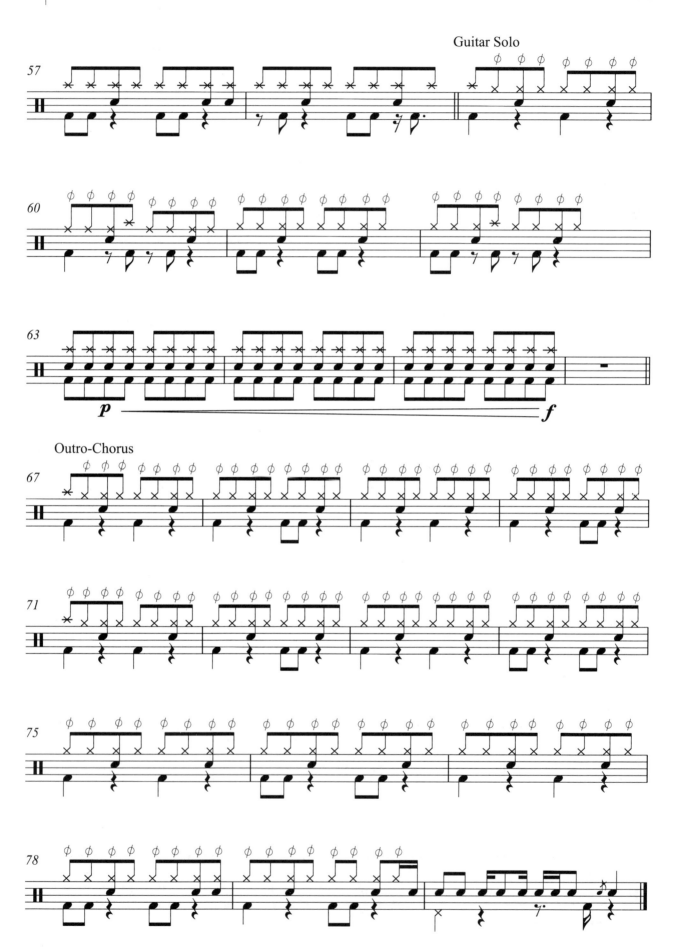

中爱考级第五级

1. 练 习 曲

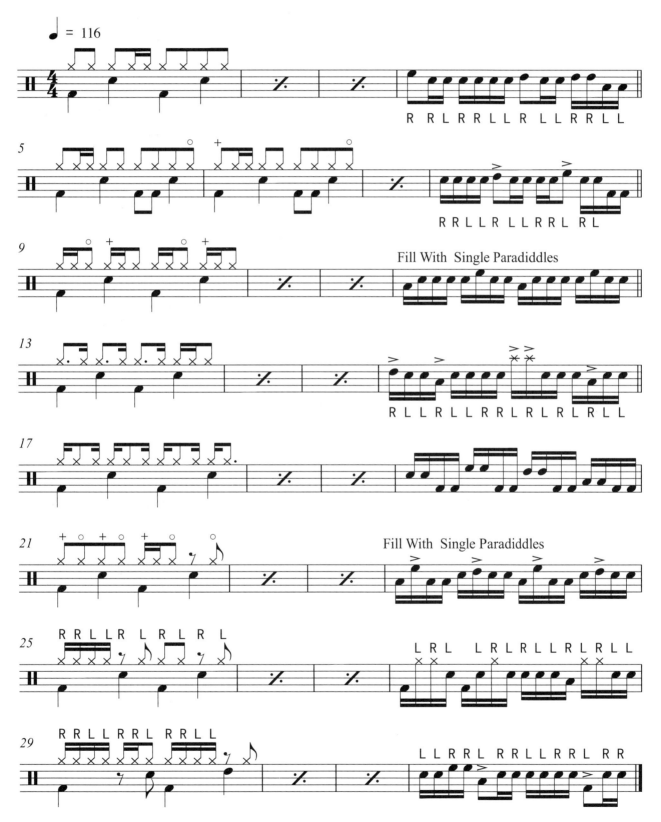

2. 练 习 曲

塔韦尔埃

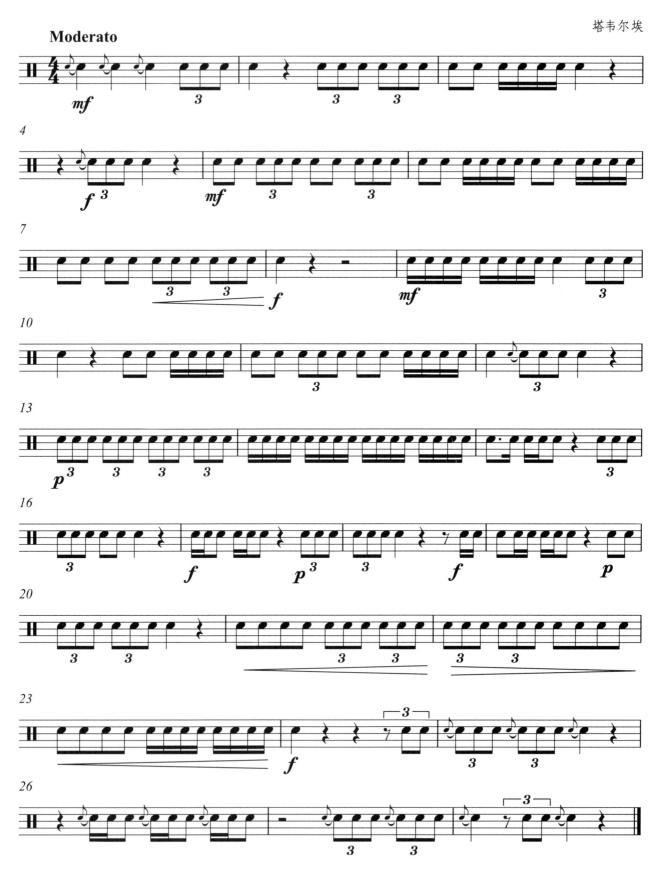

3. 练 习 曲

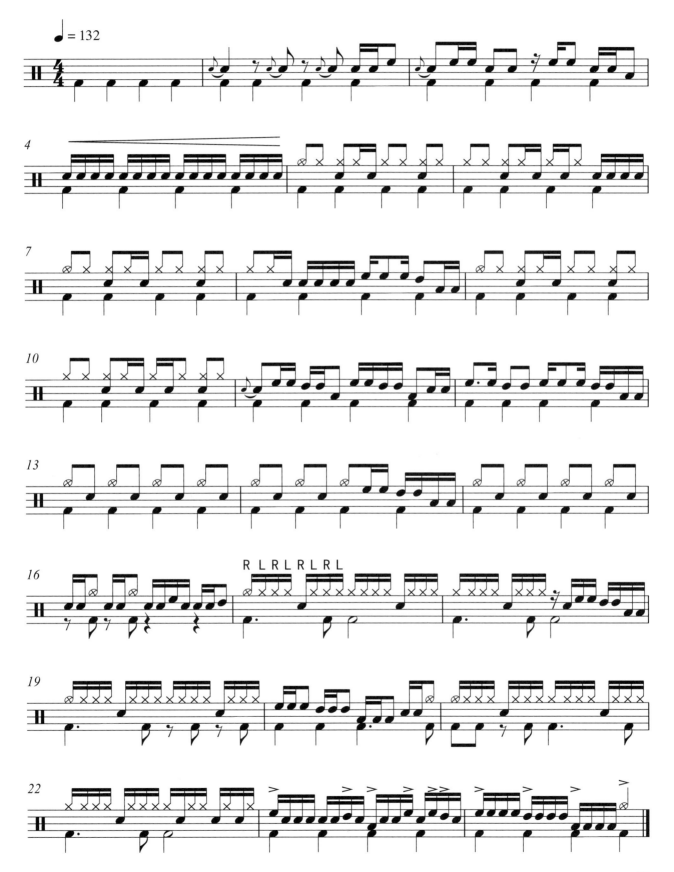

4. No One Knows

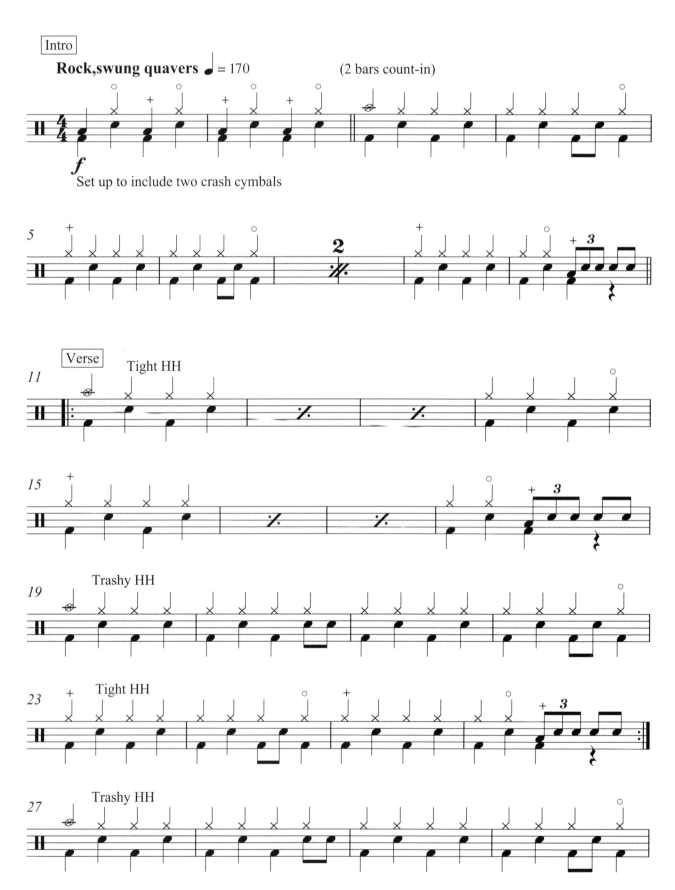

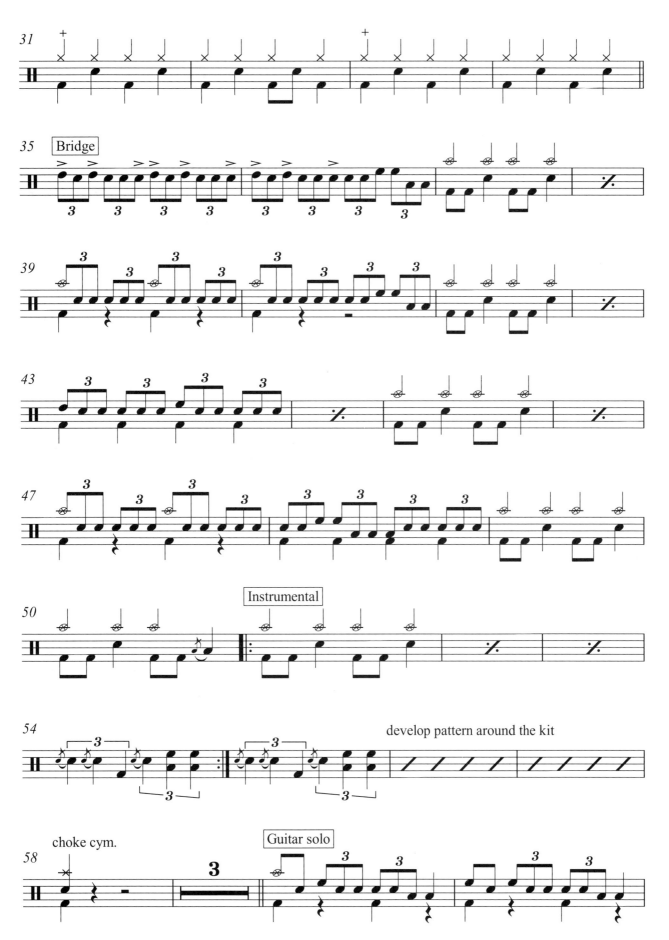

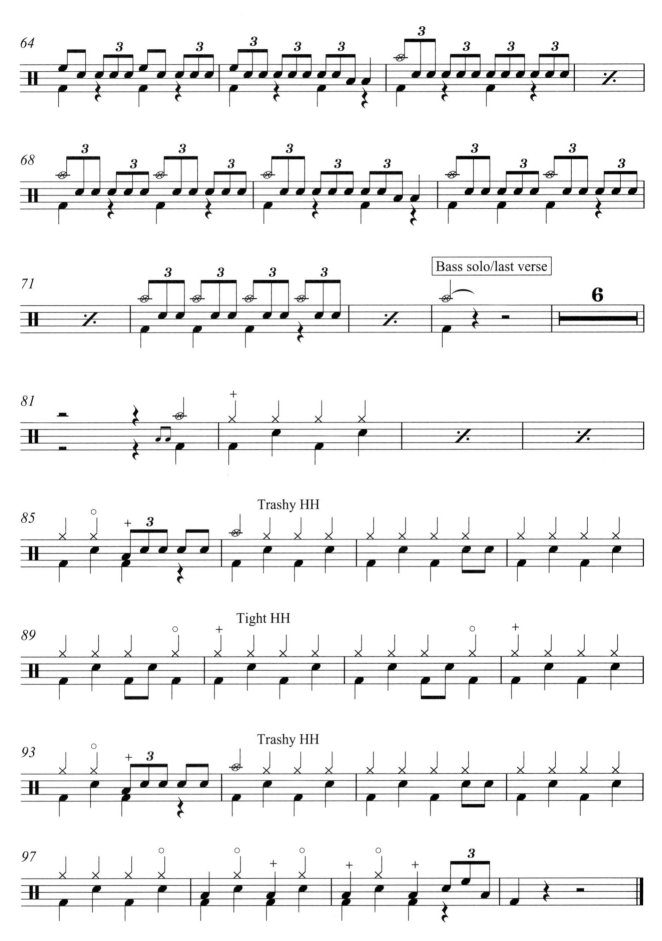

5. Dirty Little Secret

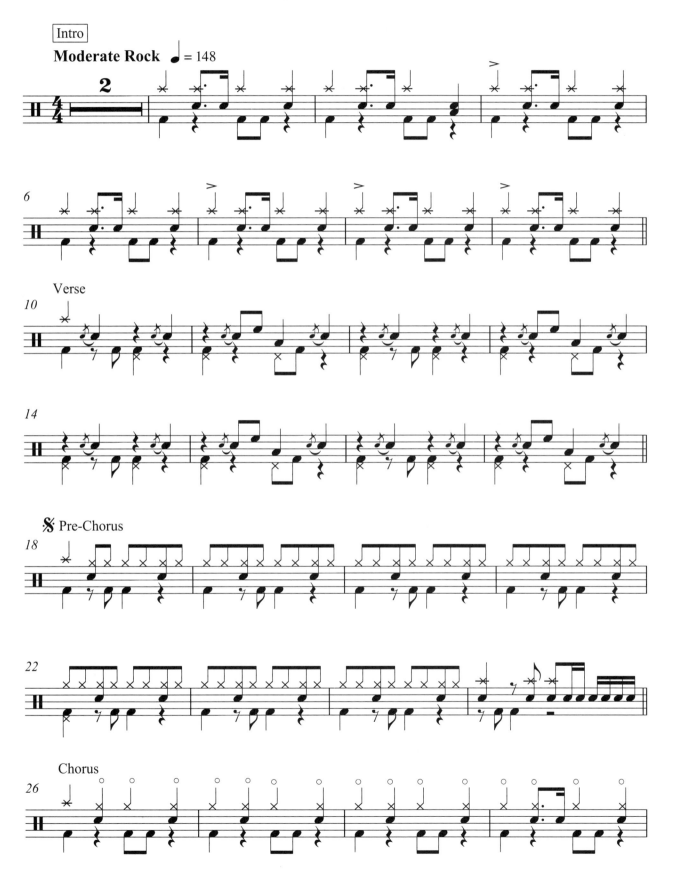

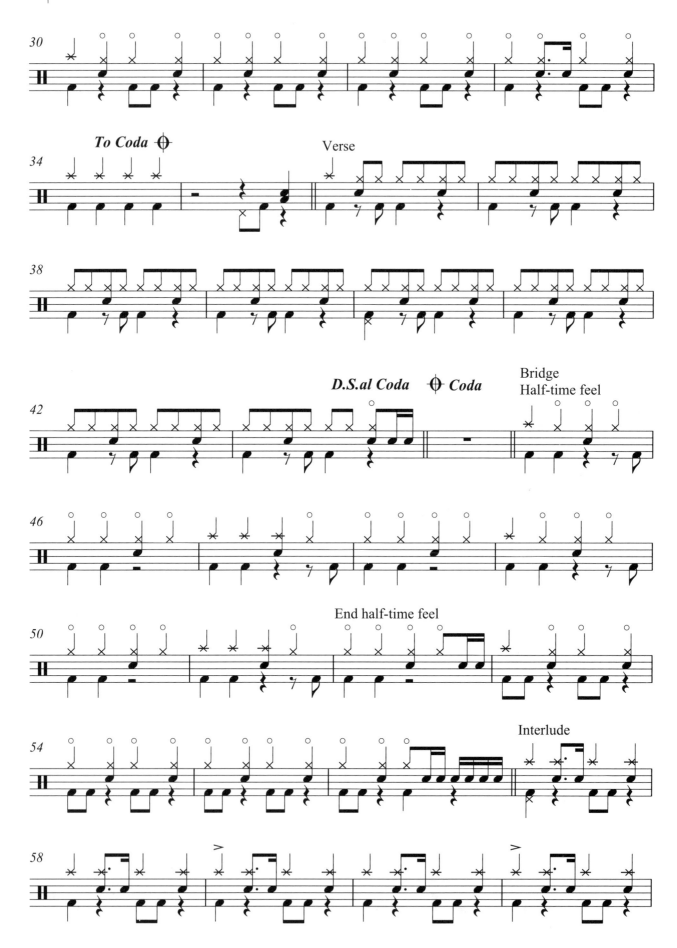

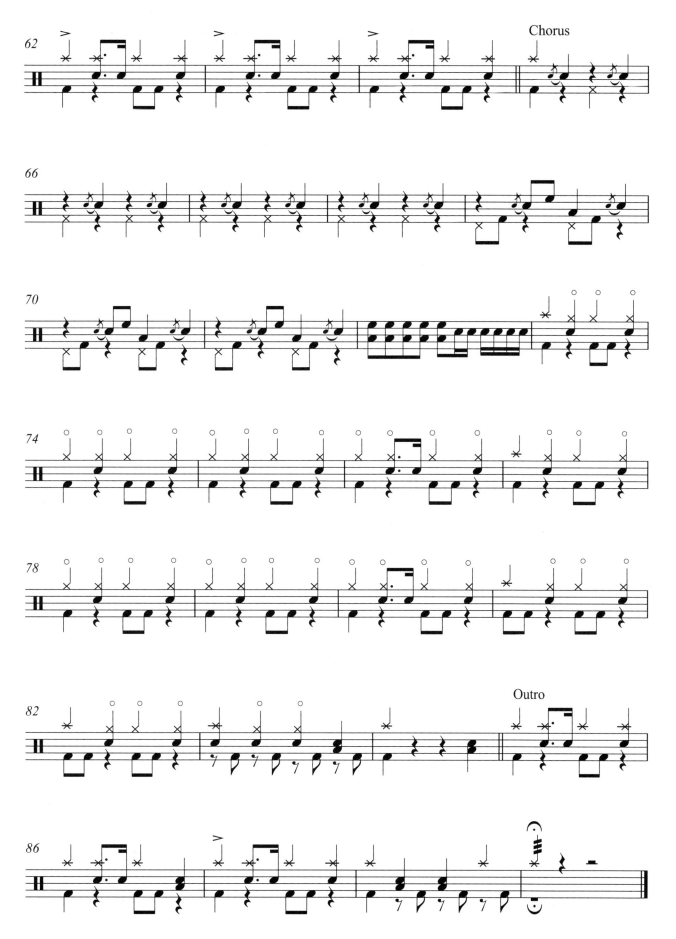

6. Can't Stand Losing You

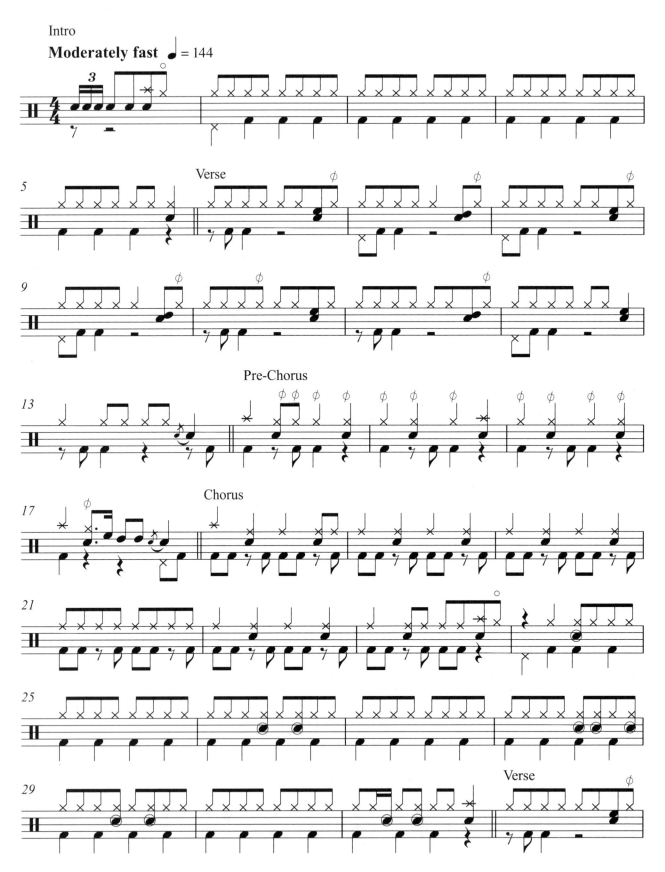

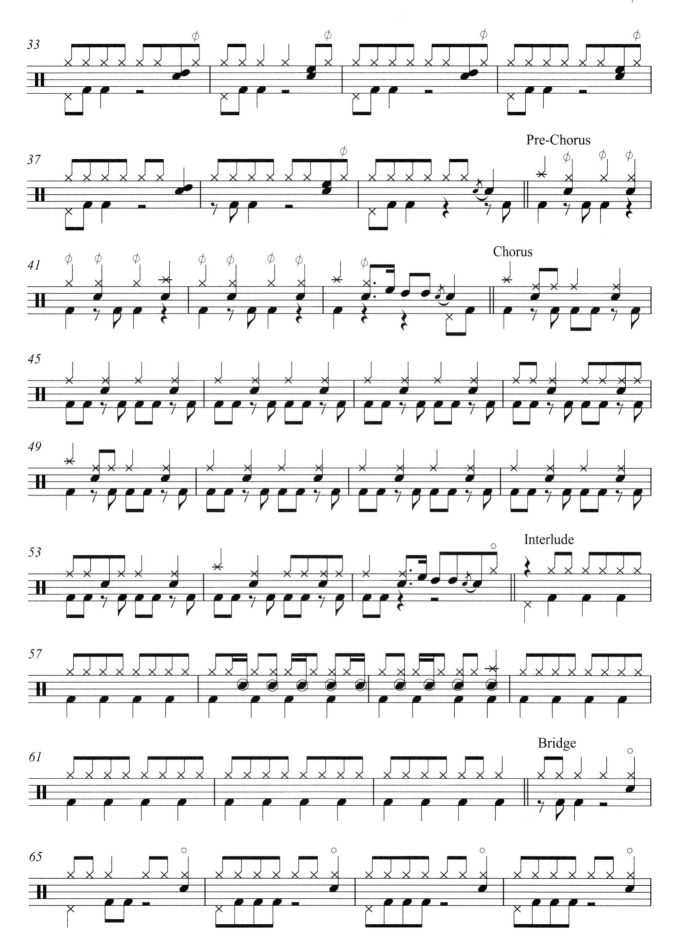

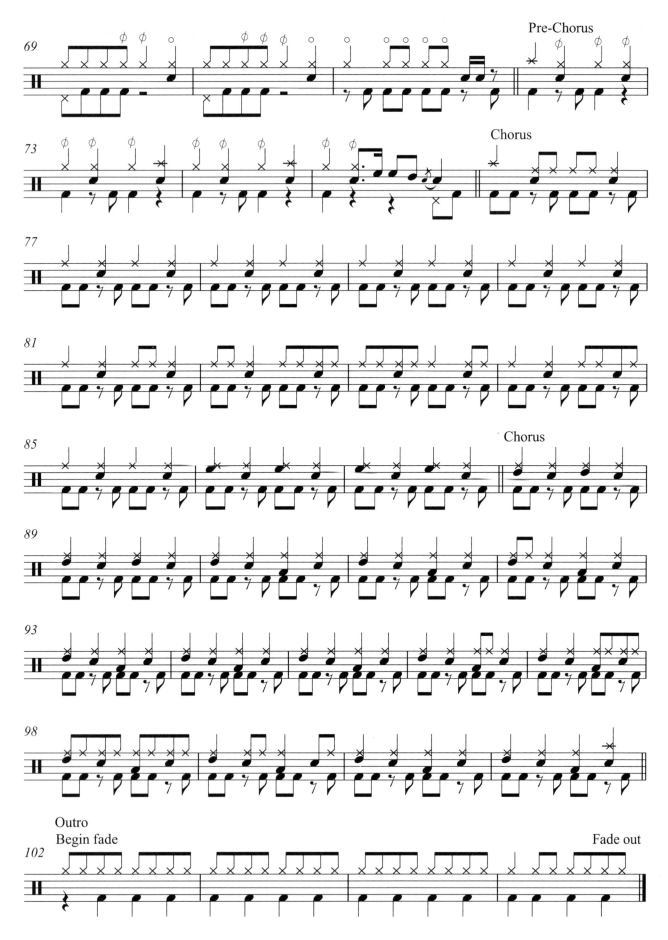

中爱考级第六级
1. 练 习 曲

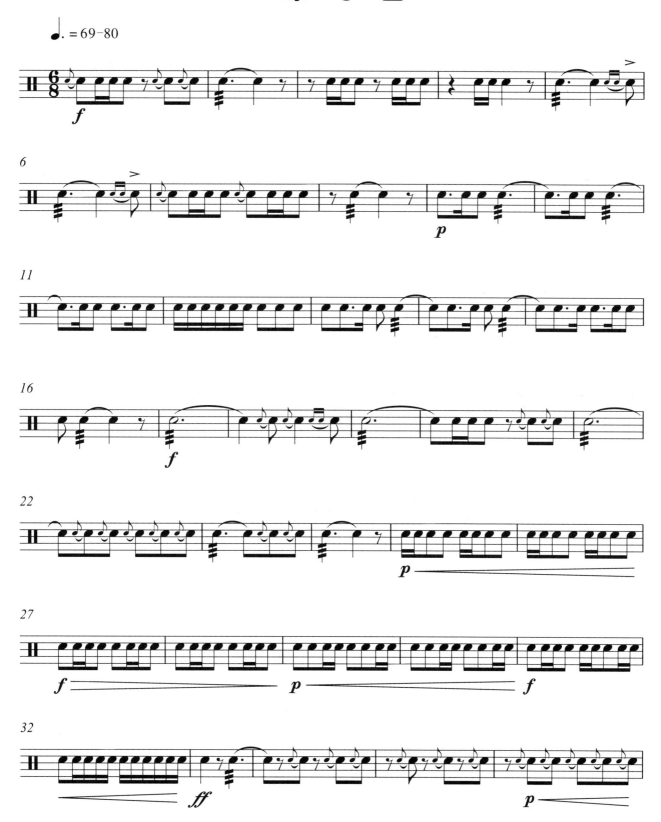

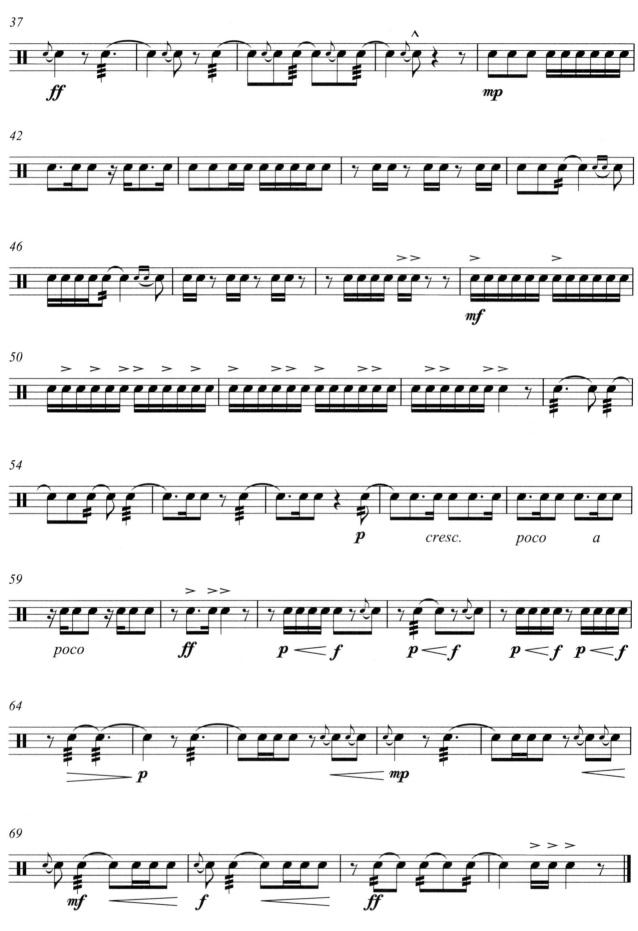

2. 练 习 曲

德莱克留斯

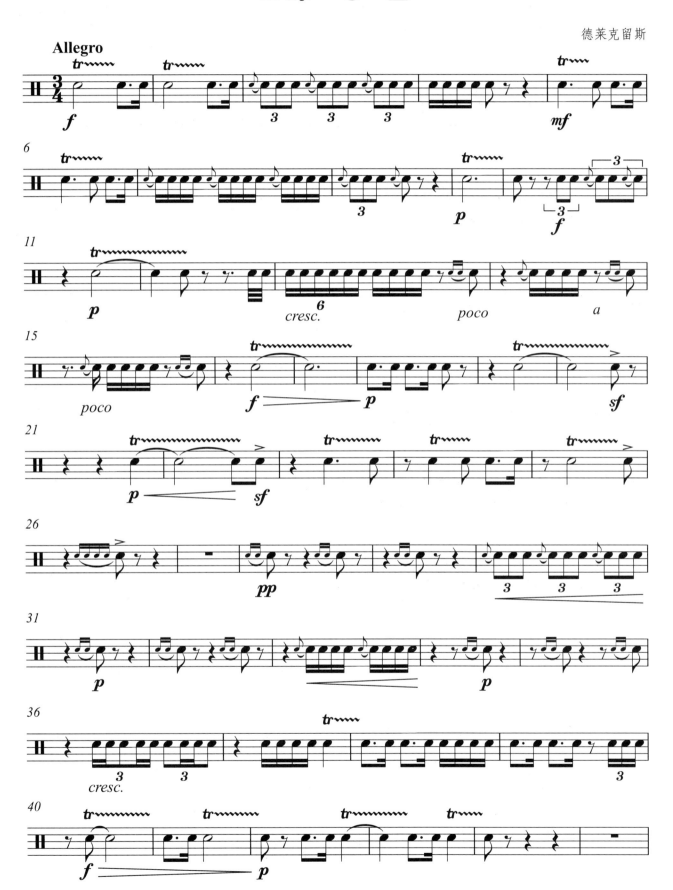

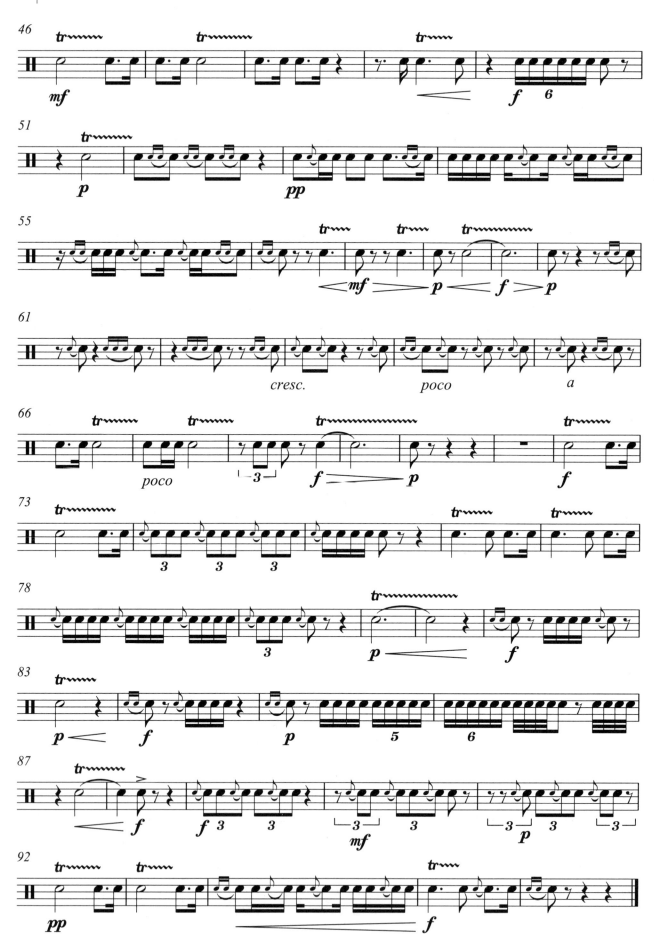

3. 练 习 曲

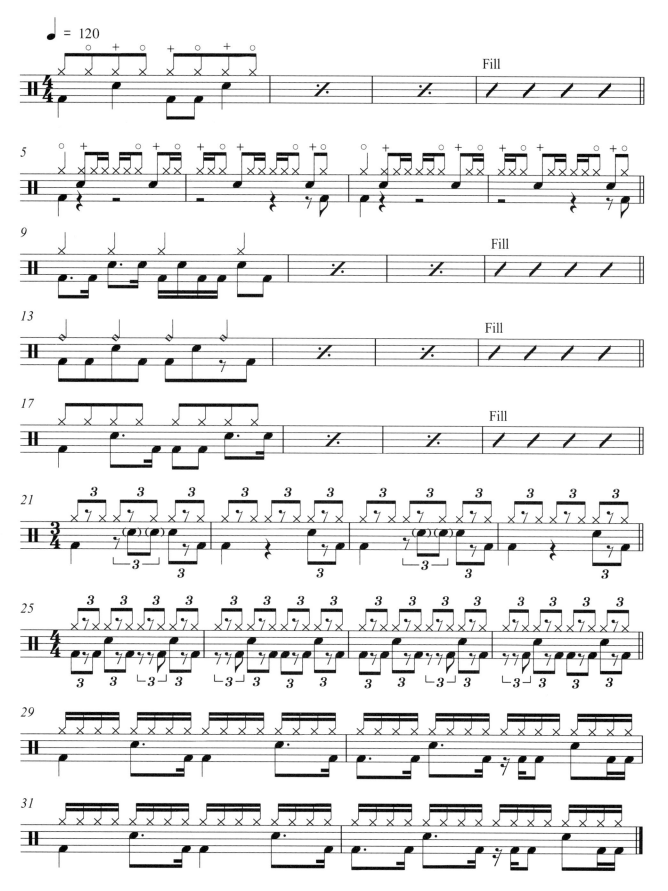

4. Riff Raff

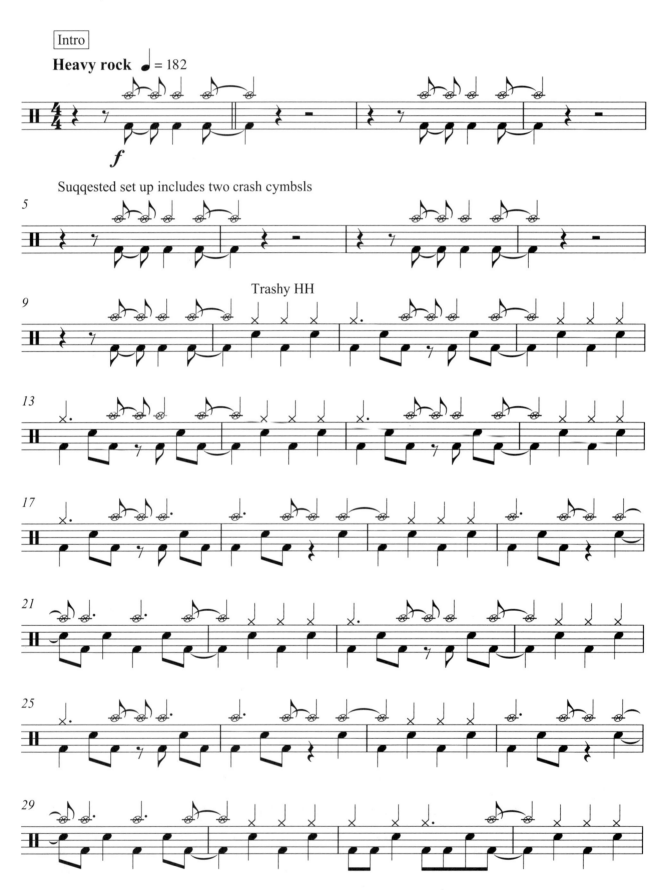

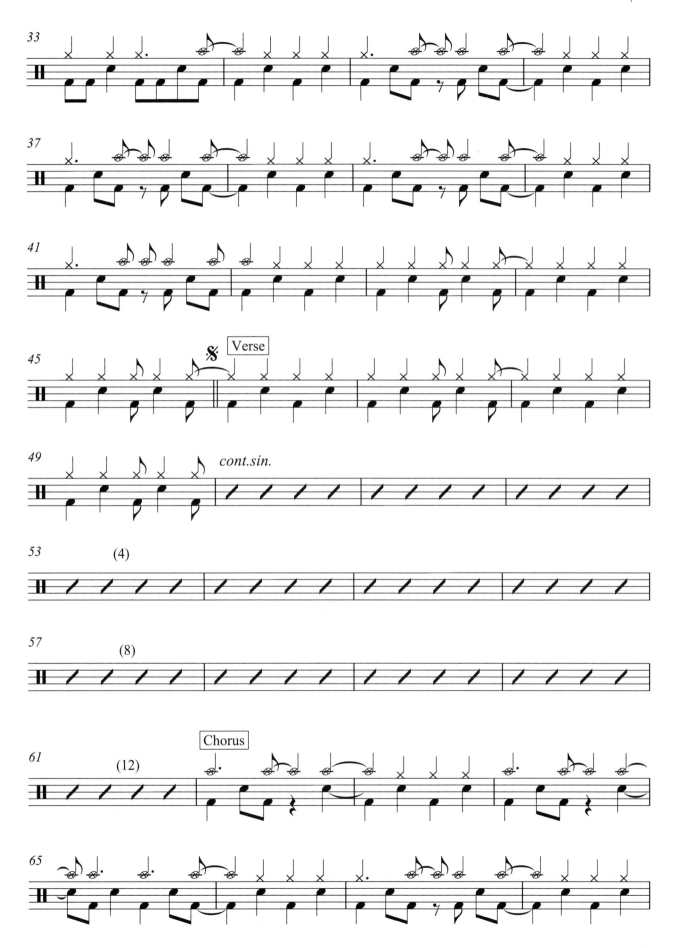

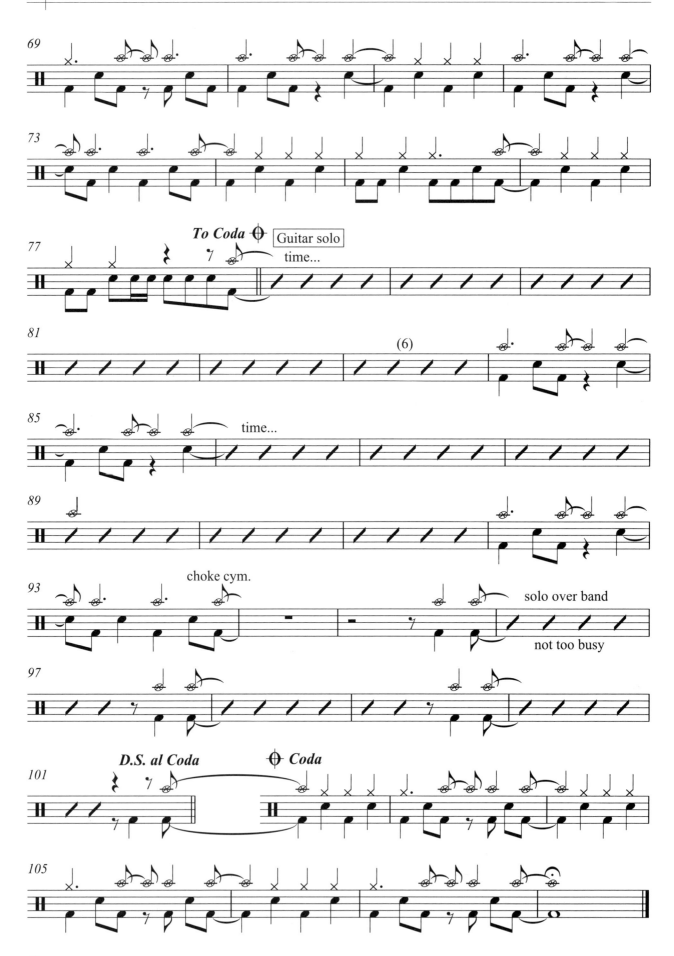

5. Geek (Grade 5 Preview)

James Uing

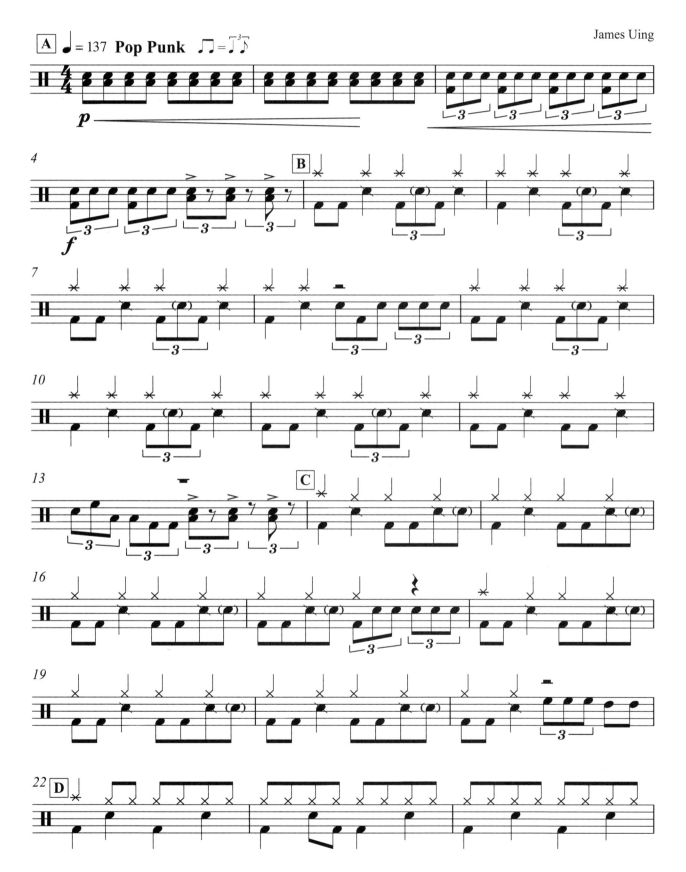

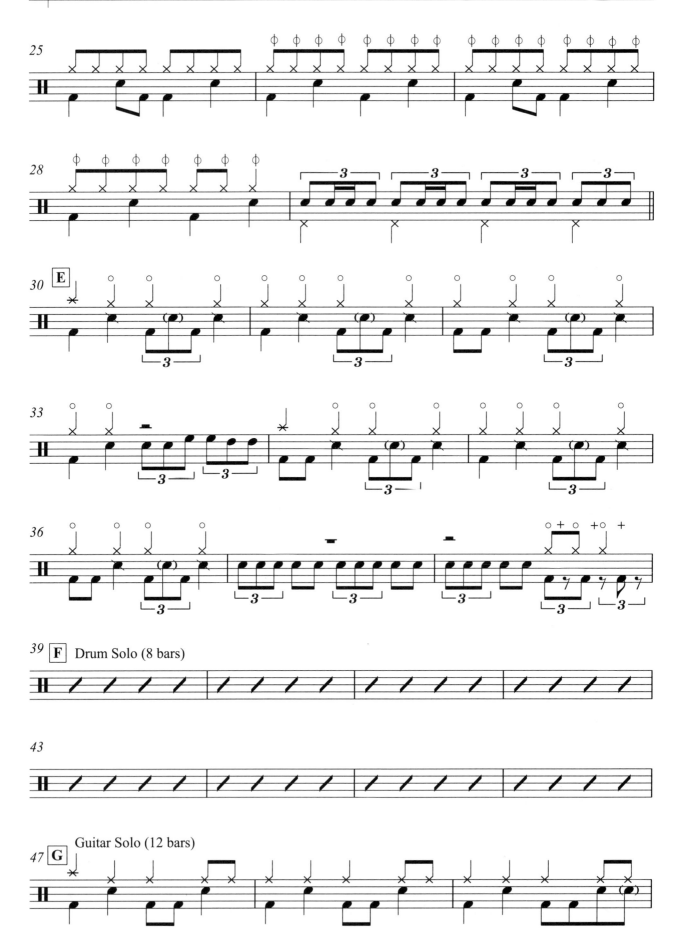

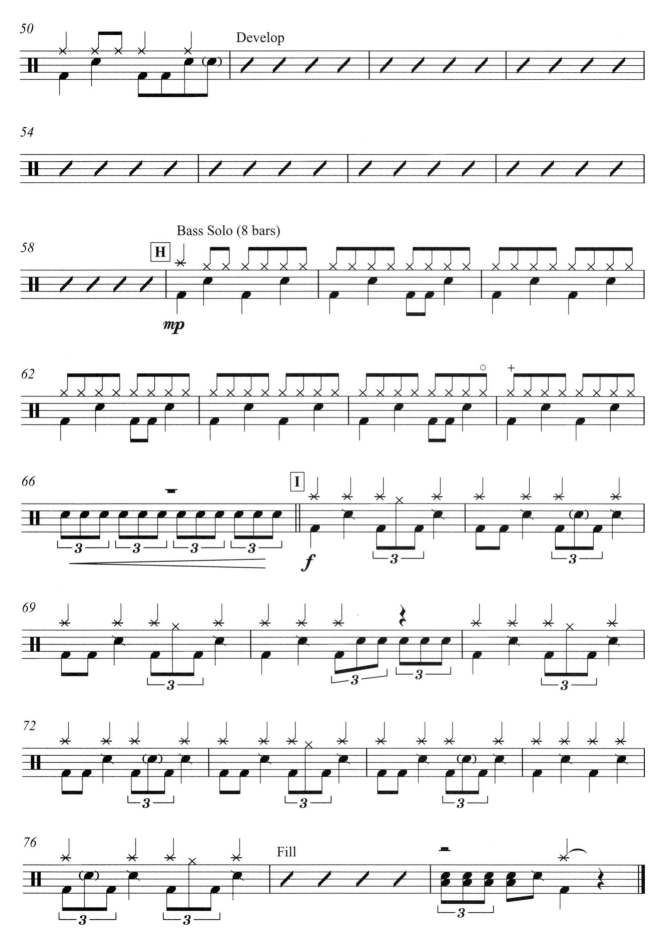

6. Rollin's

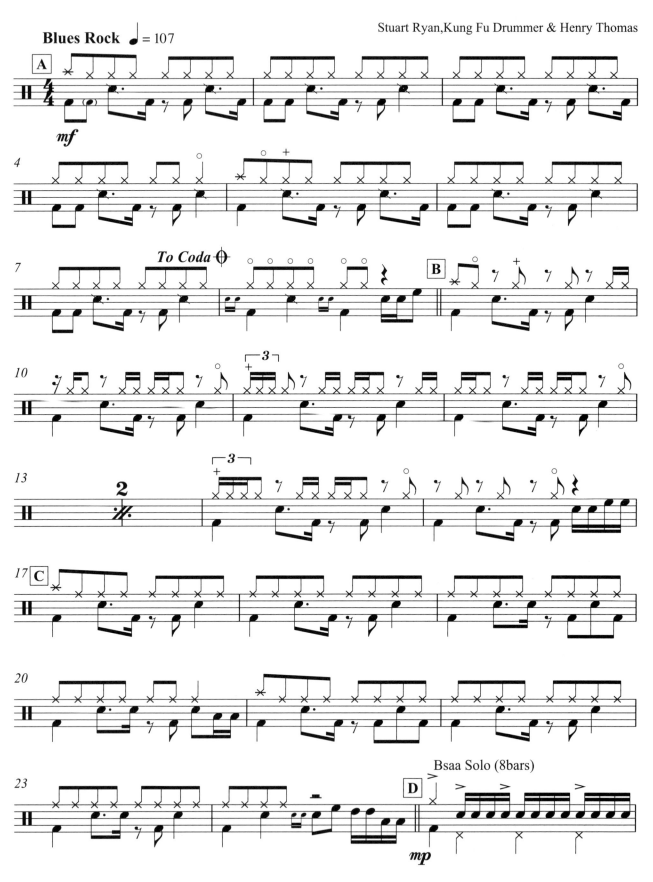

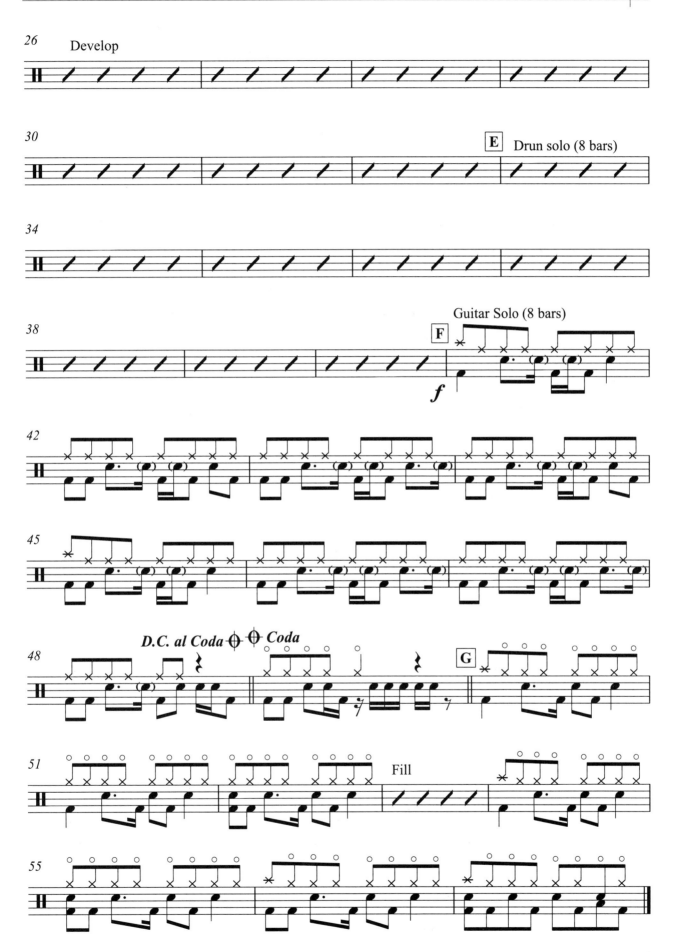

中爱考级第七级
1. 练 习 曲

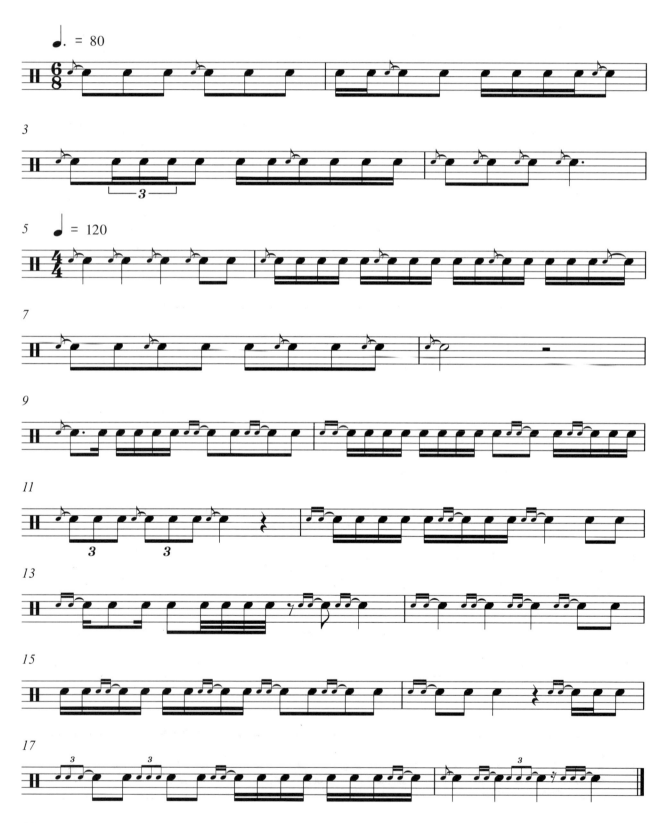

2. 练 习 曲

德莱克留斯

Moderato

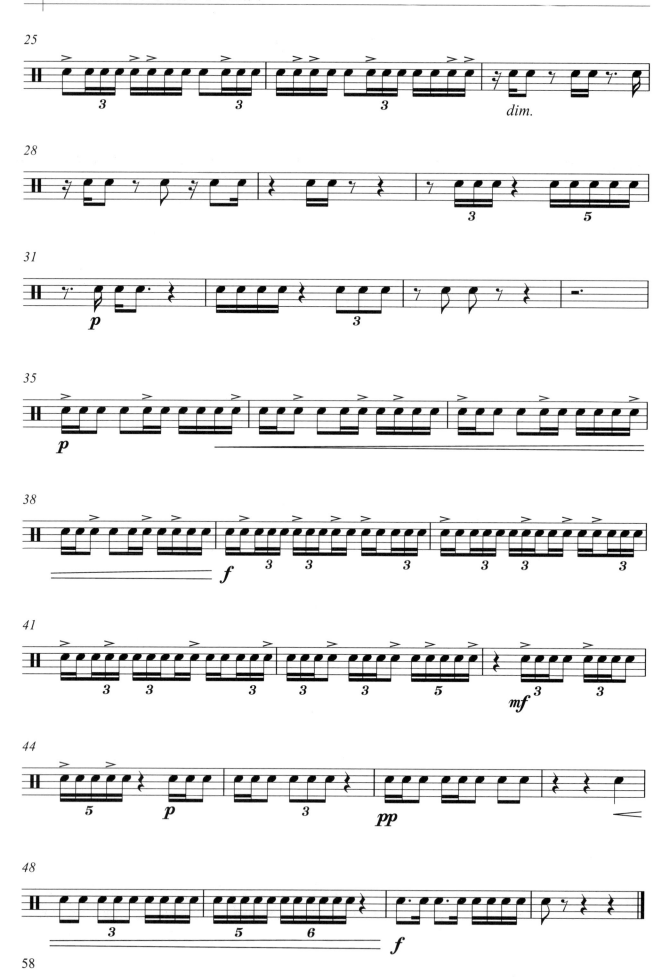

3. 练 习 曲

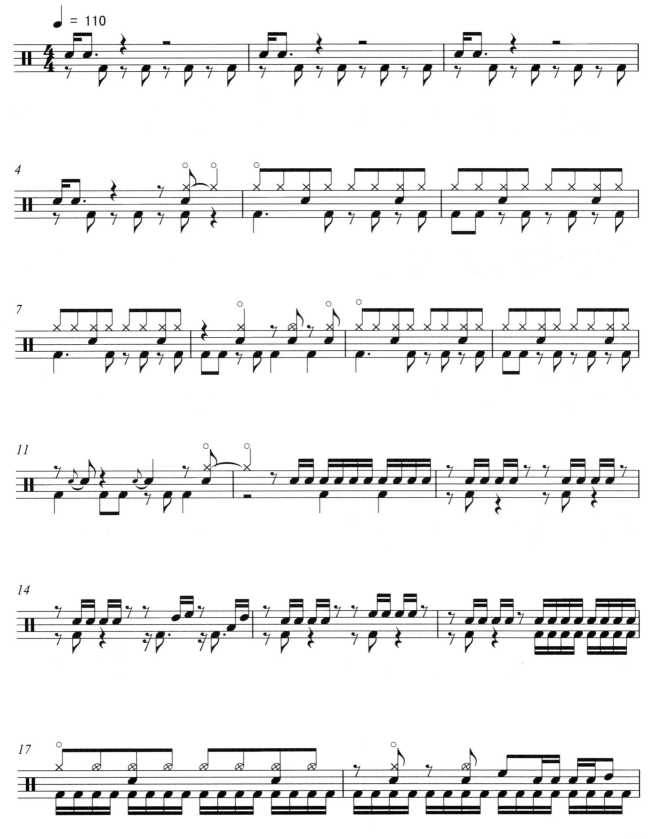

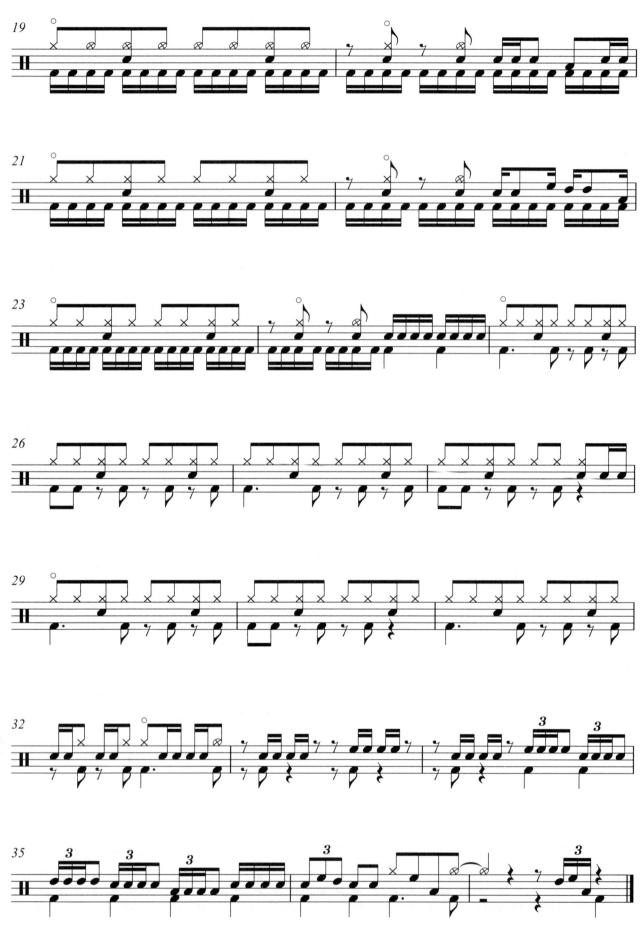

4. Kiss of a Seal

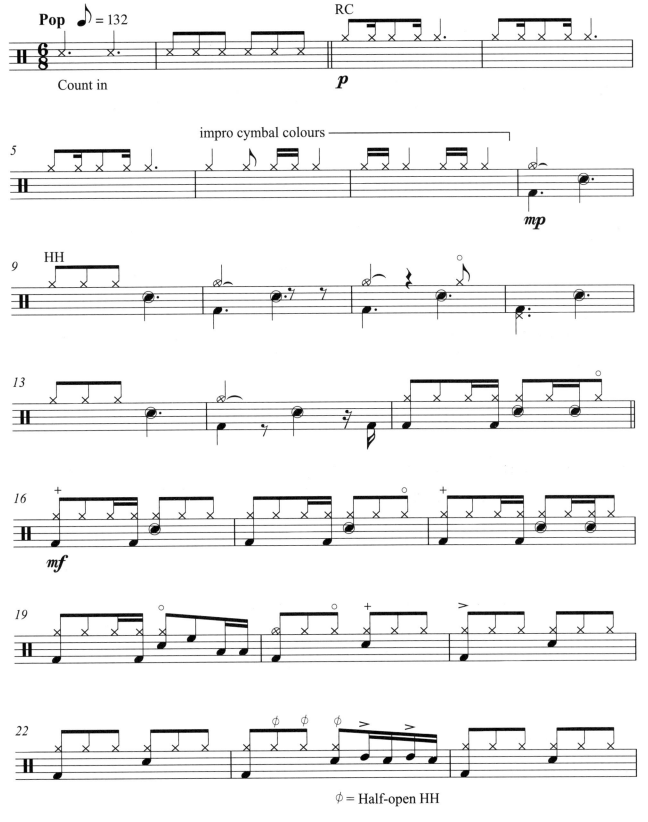

ϕ = Half-open HH

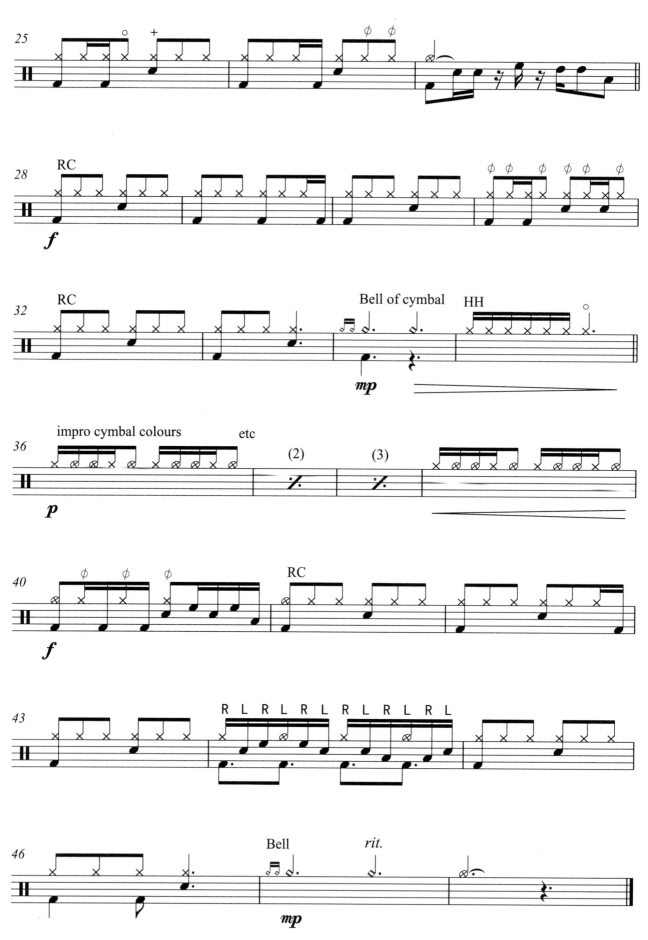

5. My Sharona

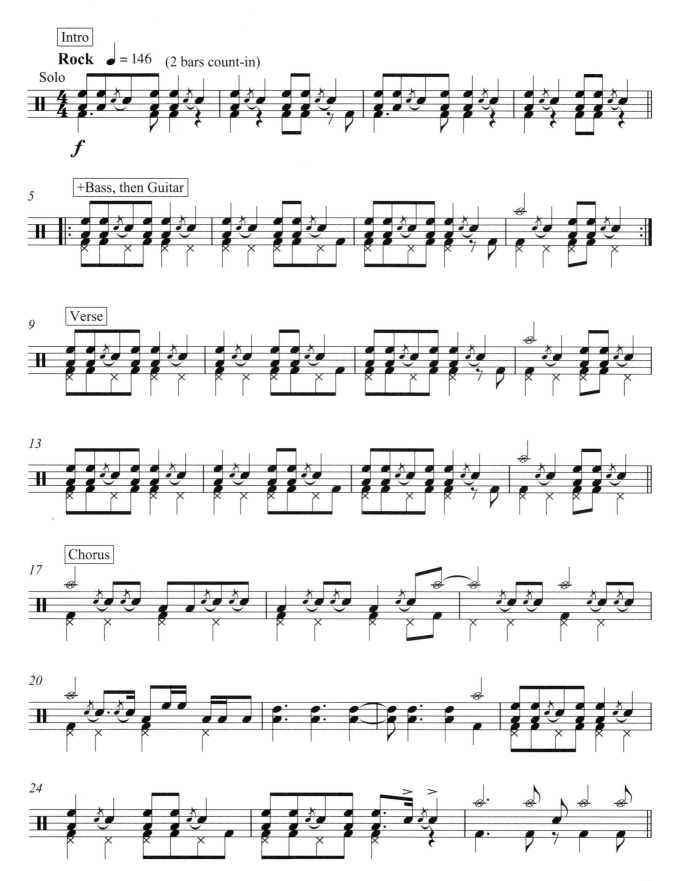

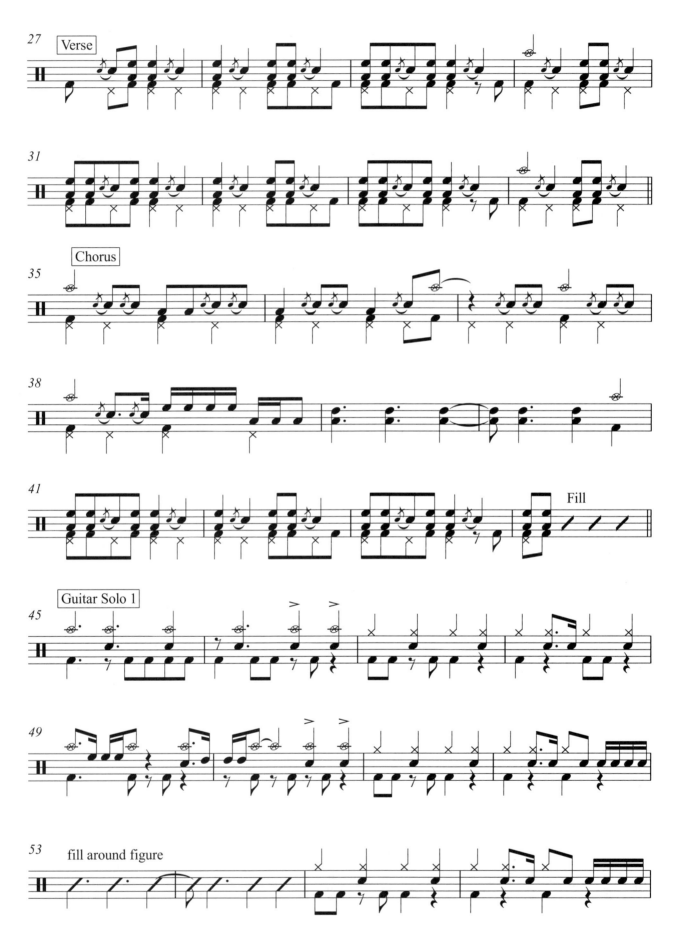

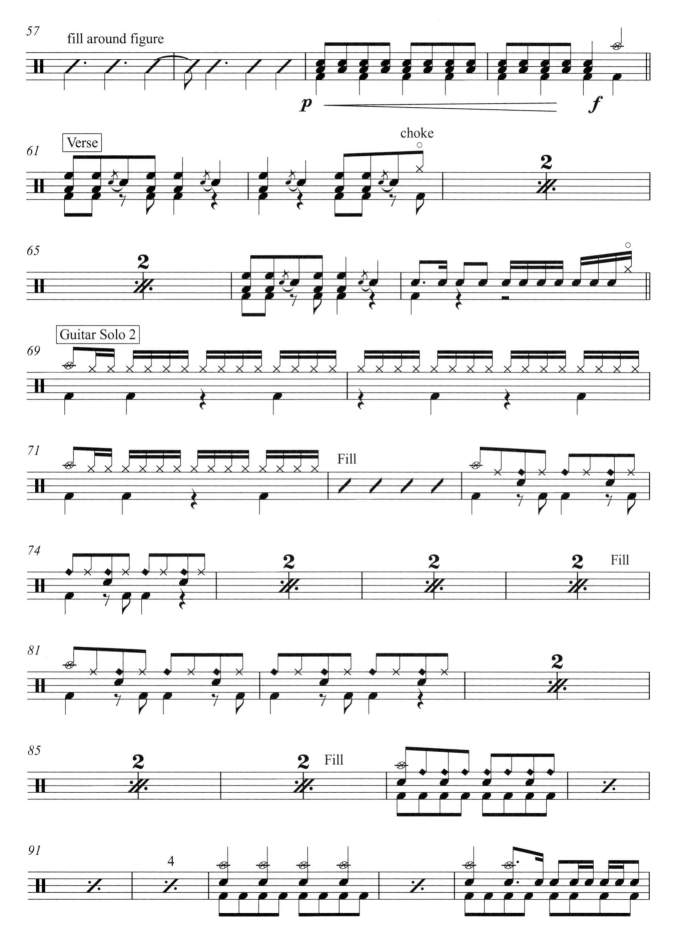

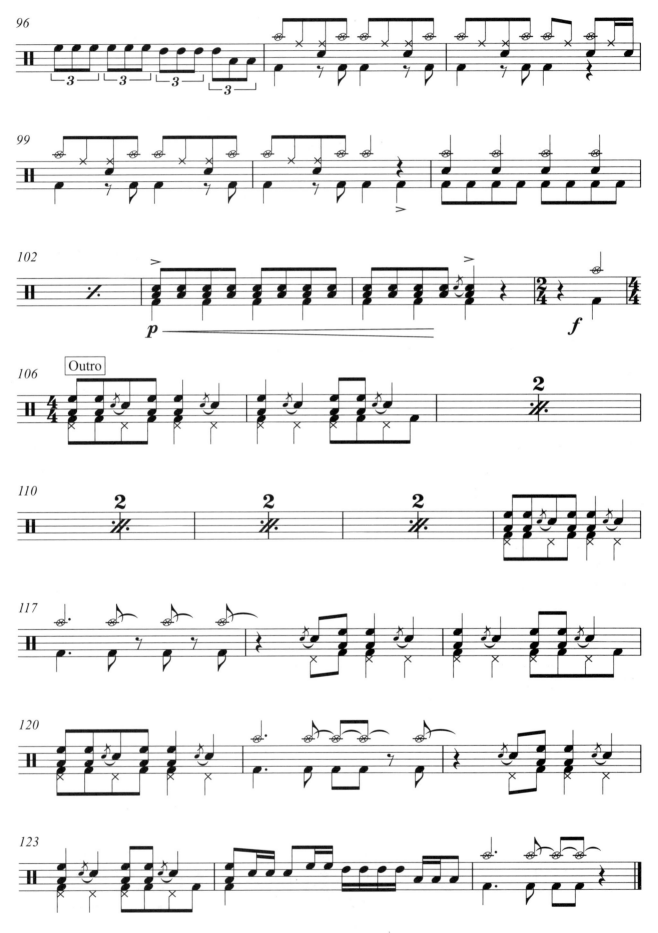

6. Smokin' in the Boys Room

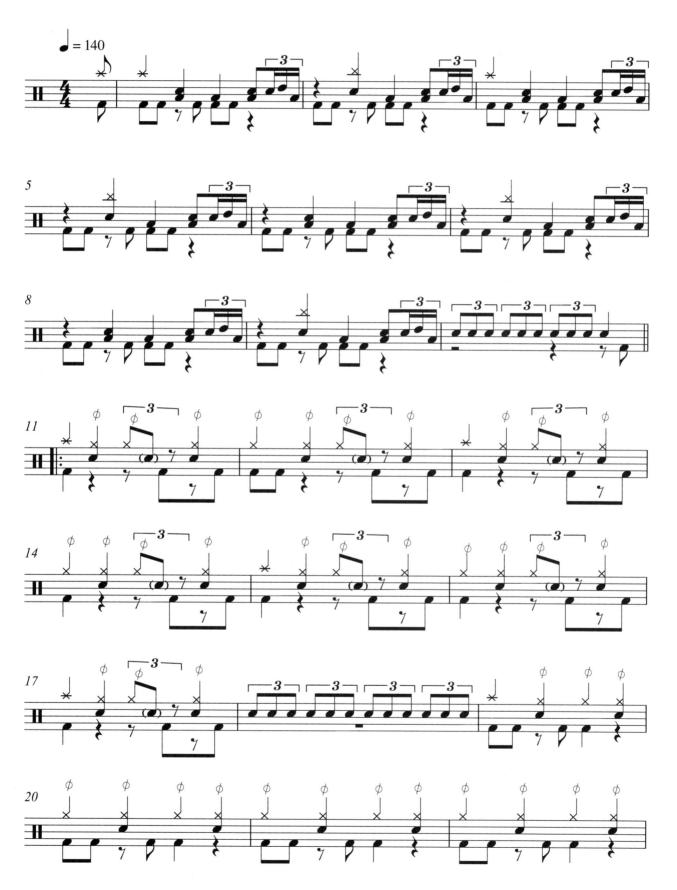

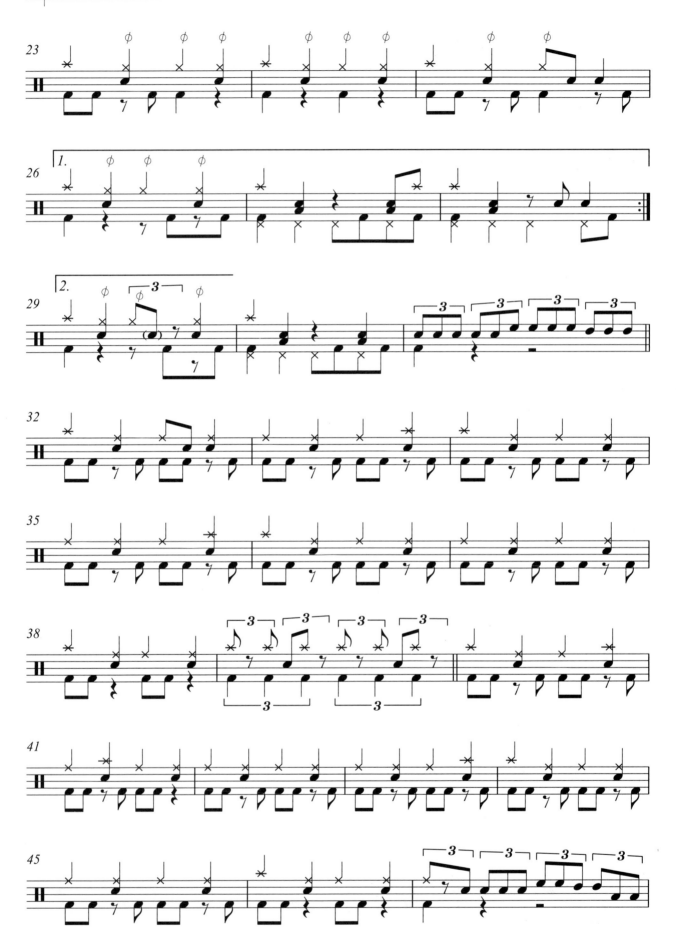

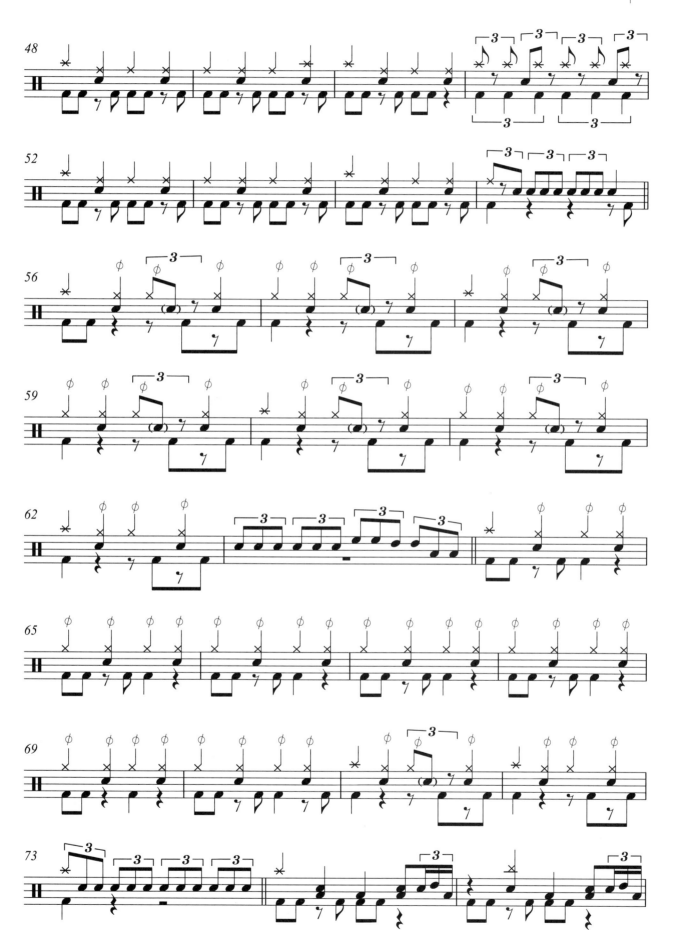

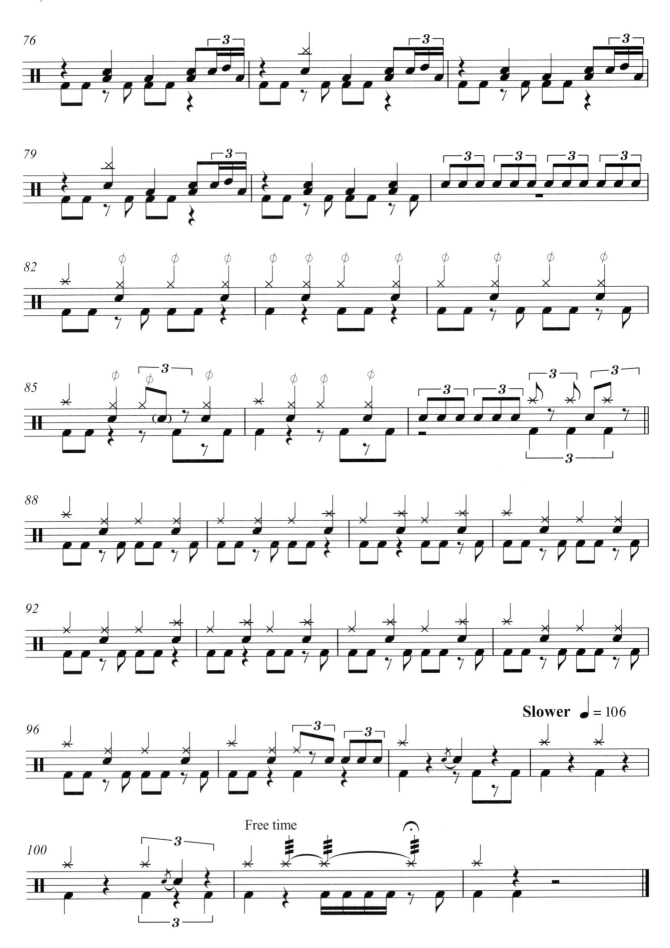

中爱考级第八级
1. 练 习 曲

（选自Morris Goldenberg的Graduation Etude）

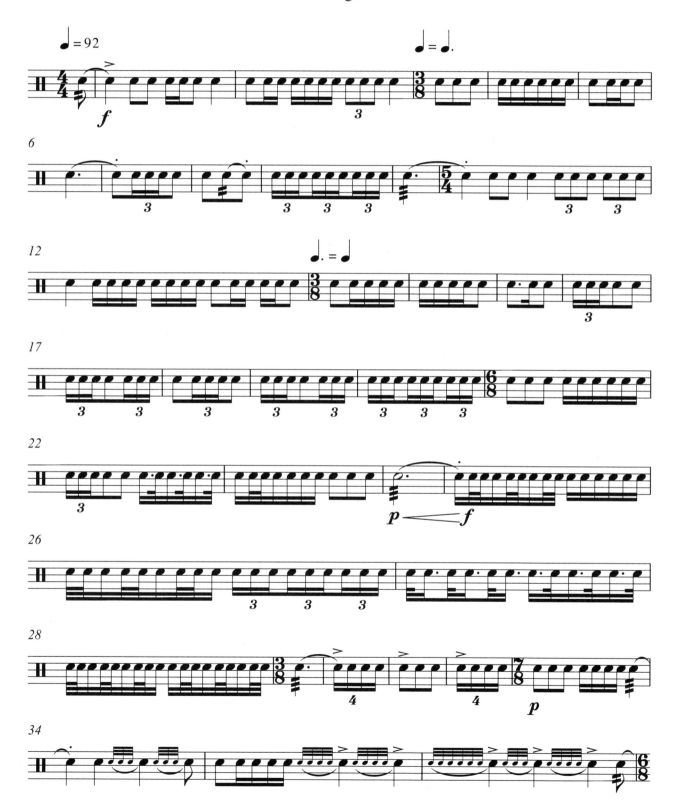

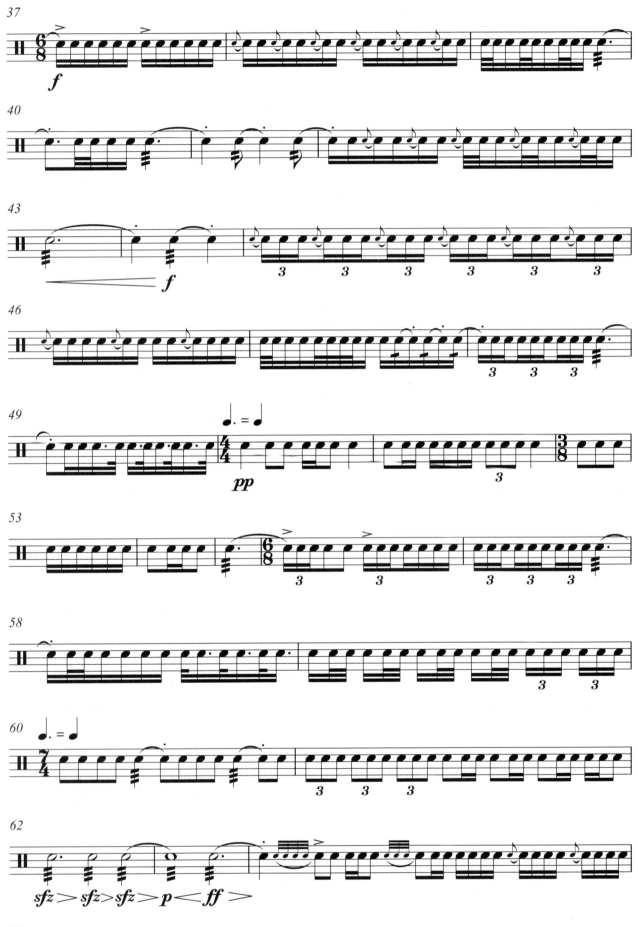

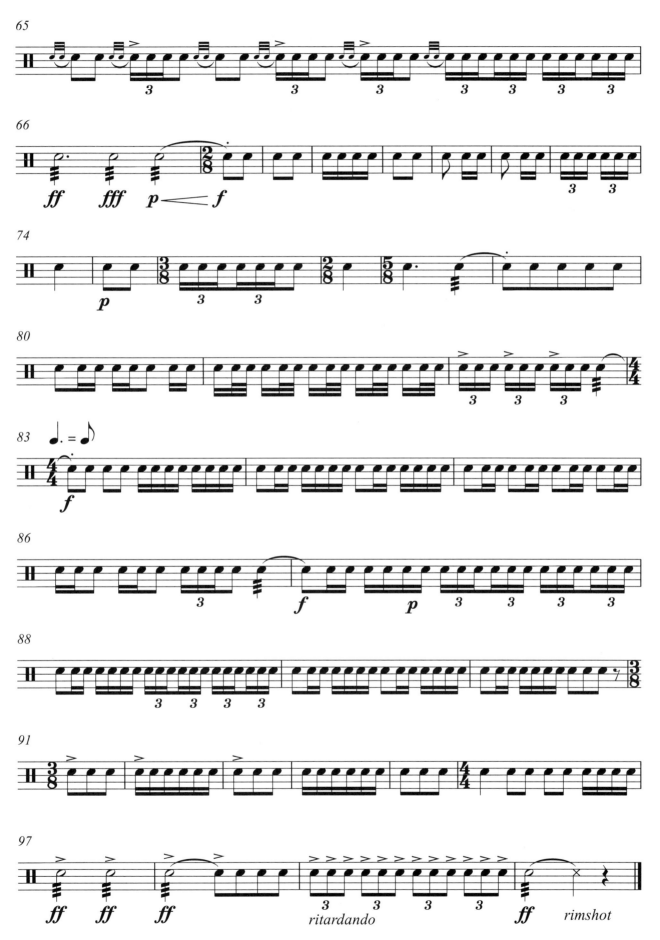

2. 练 习 曲

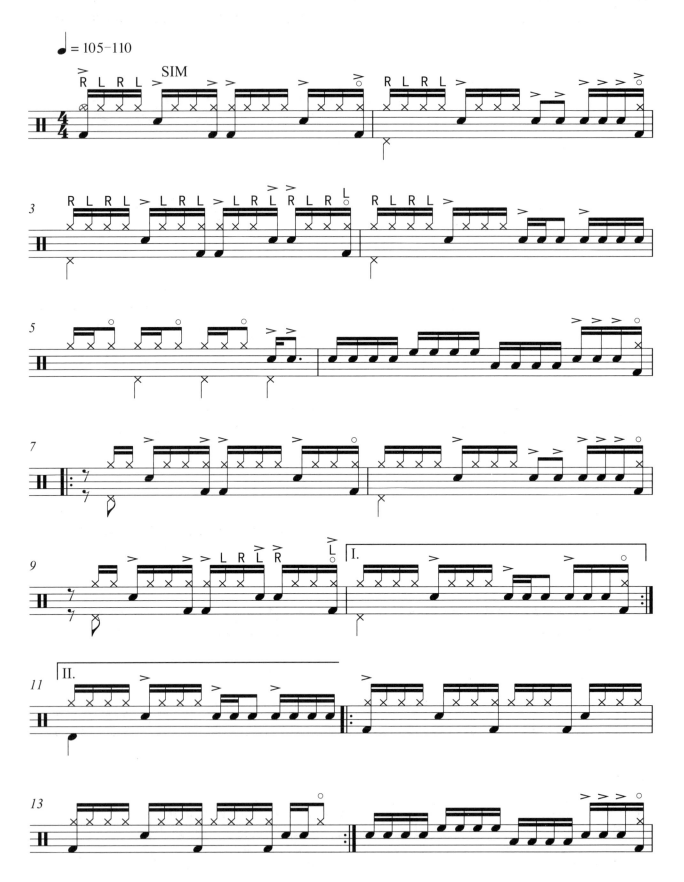

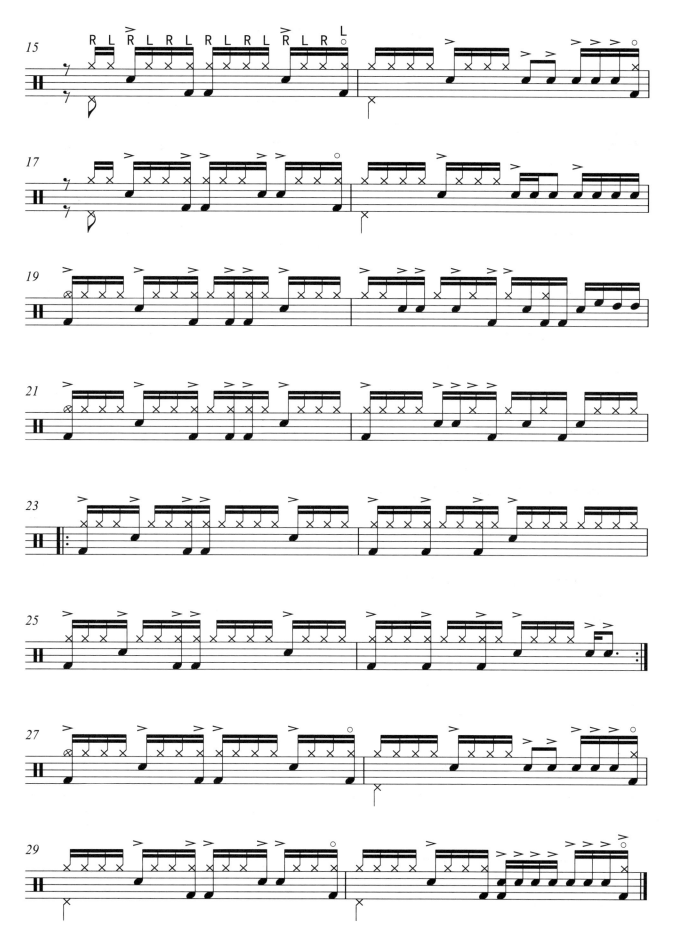

3. St Lucia Strut

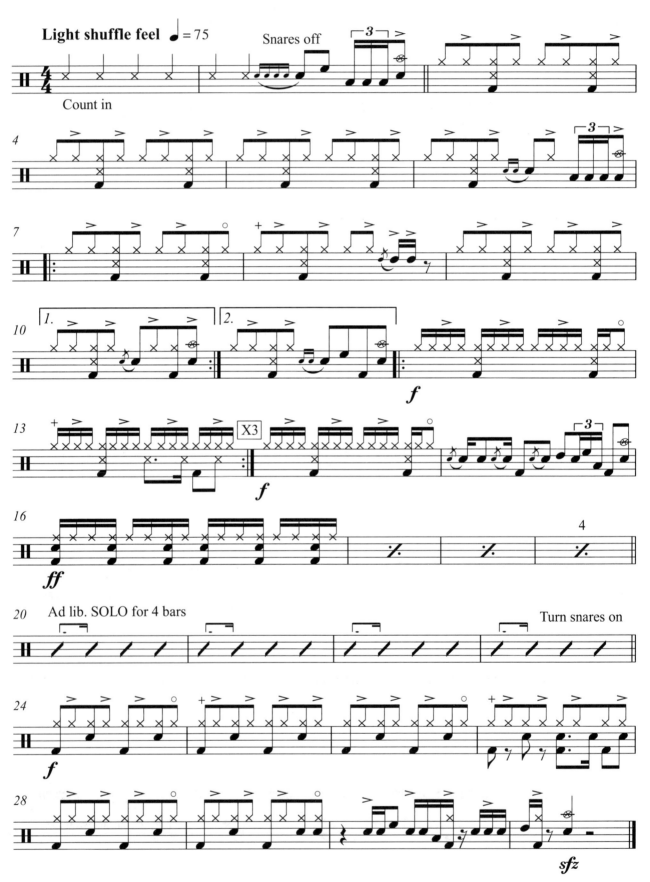

4. Pressure & Time

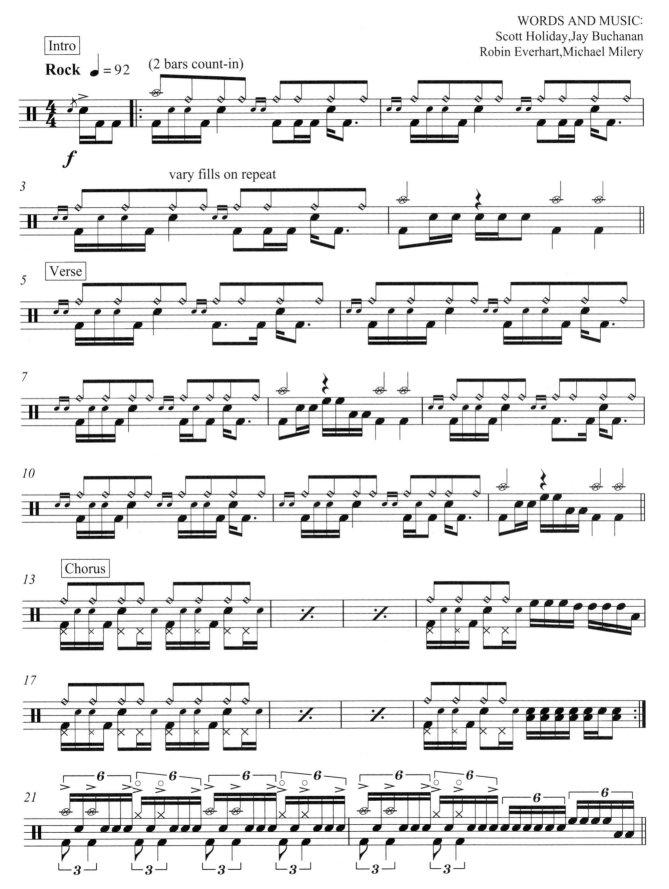

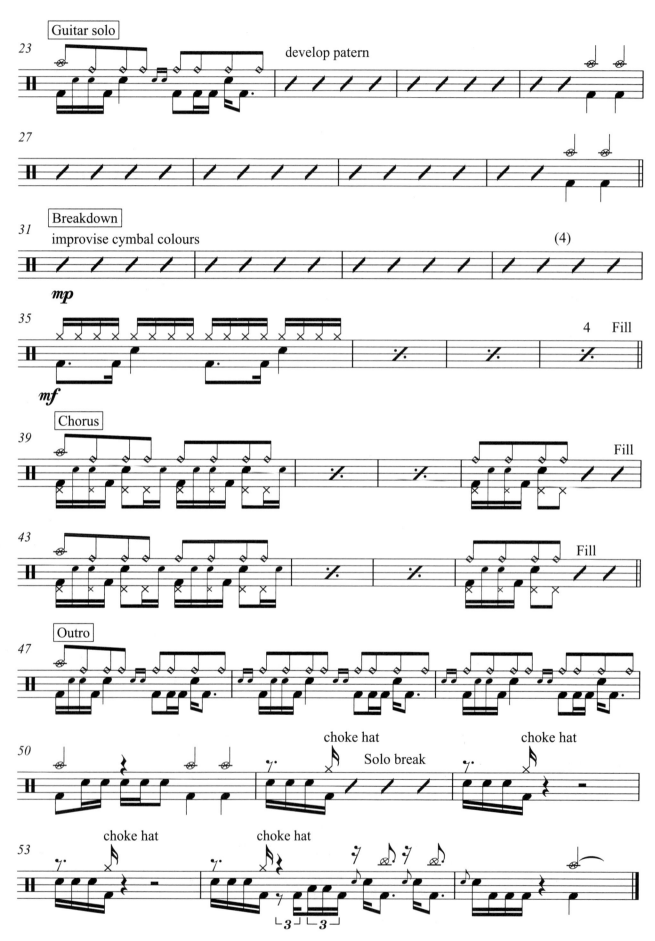

5. Movin' On

Nell Robinson/John Dutton

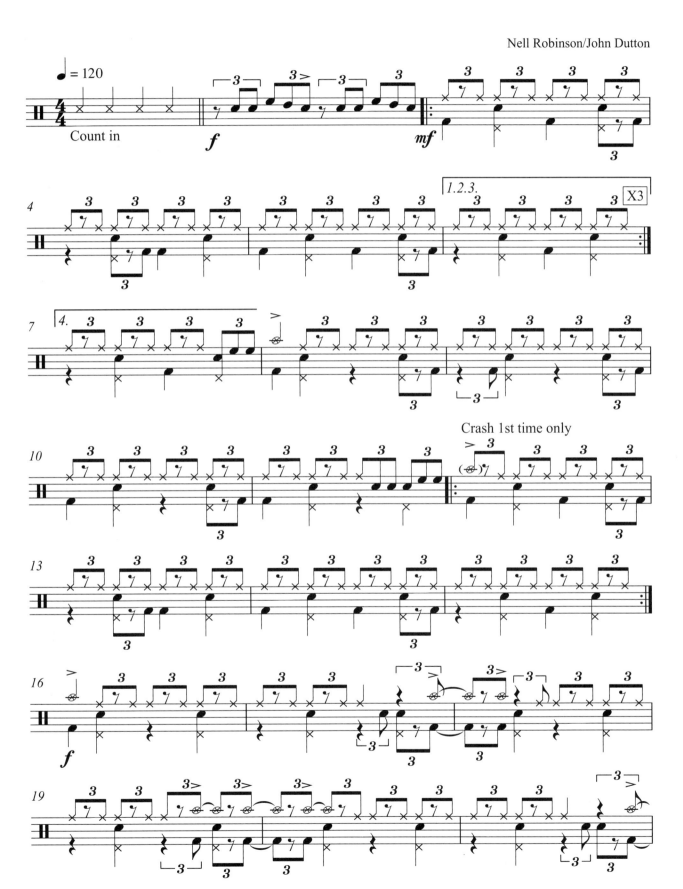

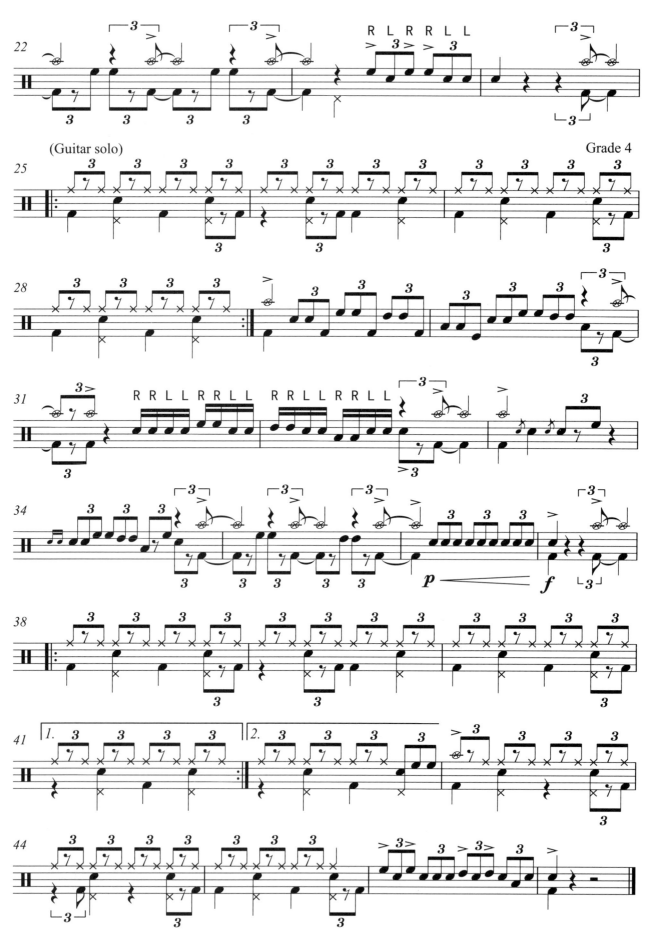

6. 50 Ways to Leave Your Lover

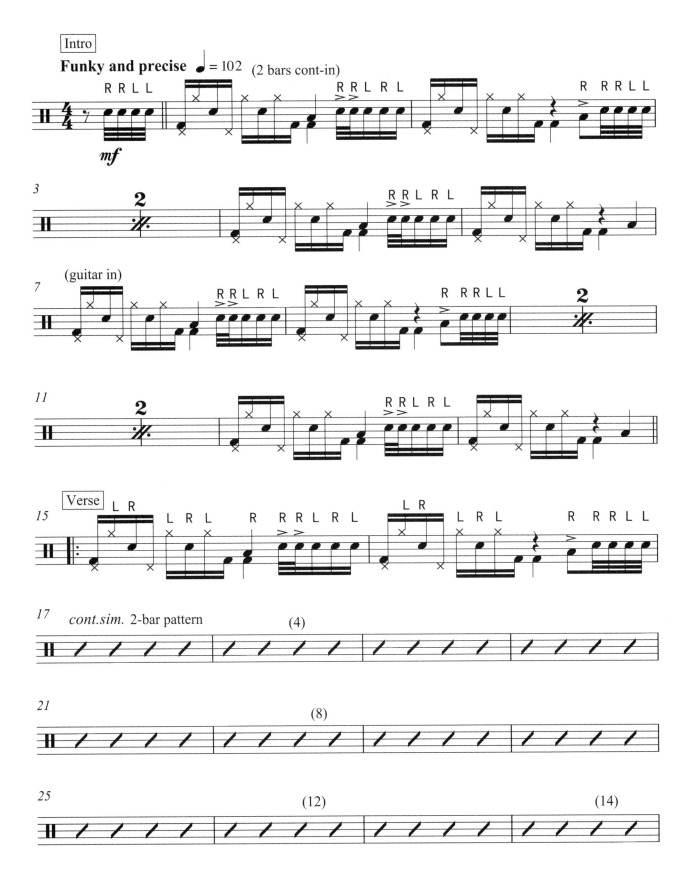

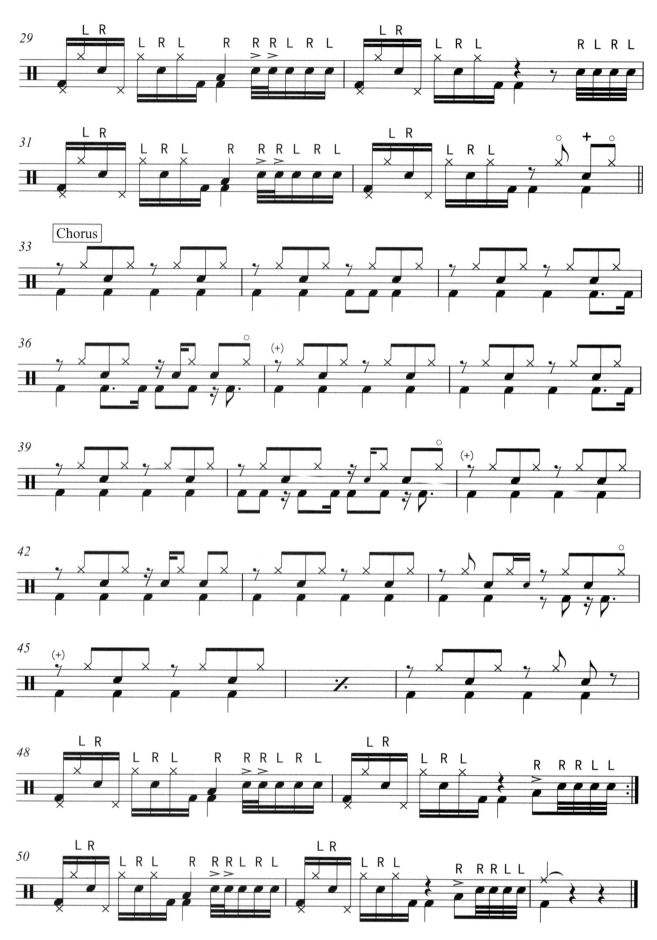

中爱考级第九级
1. 练 习 曲

（选自Siegfried Fink的Snare drum-suite第二、三乐章及Cadenza）

Toccata

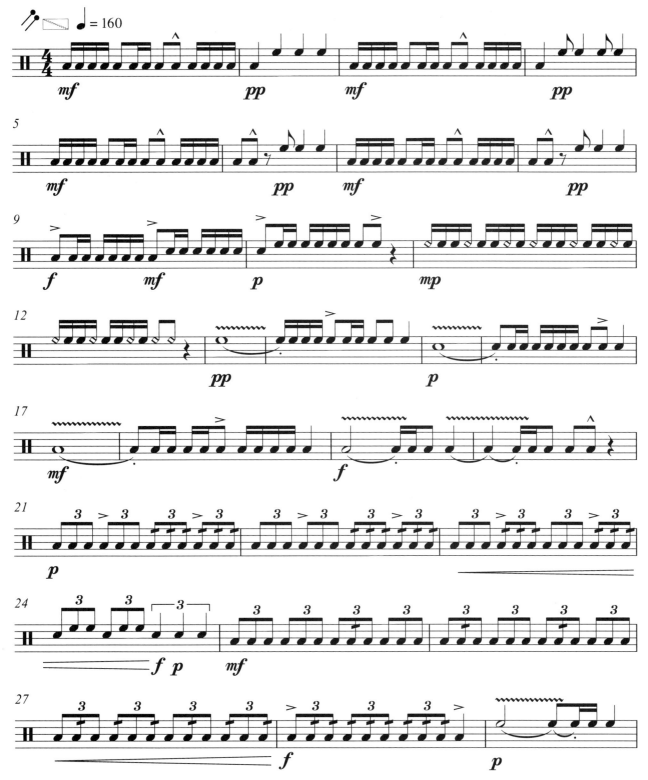

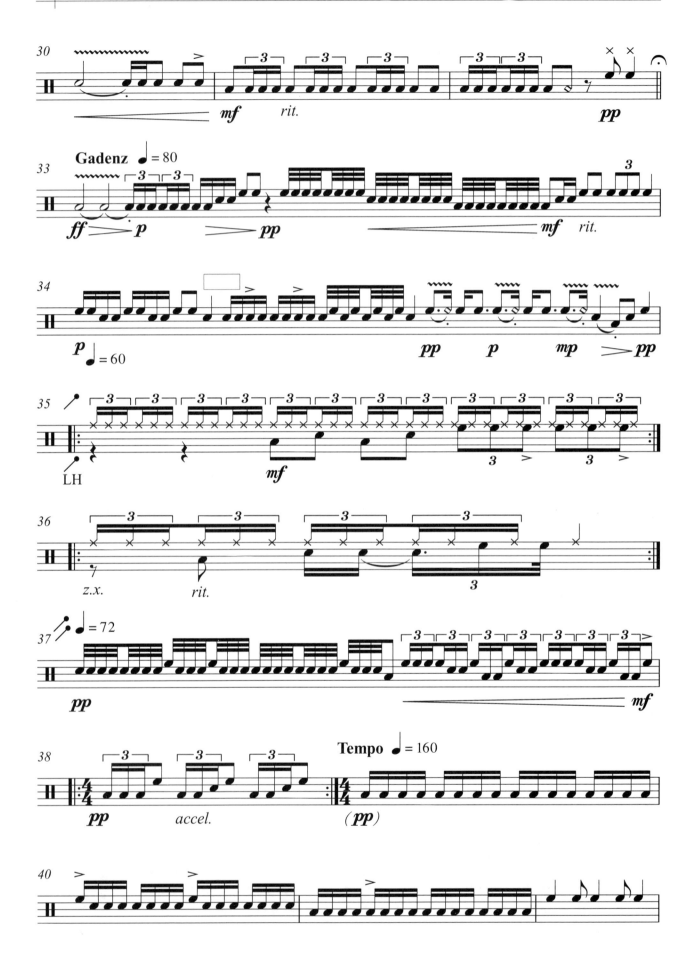

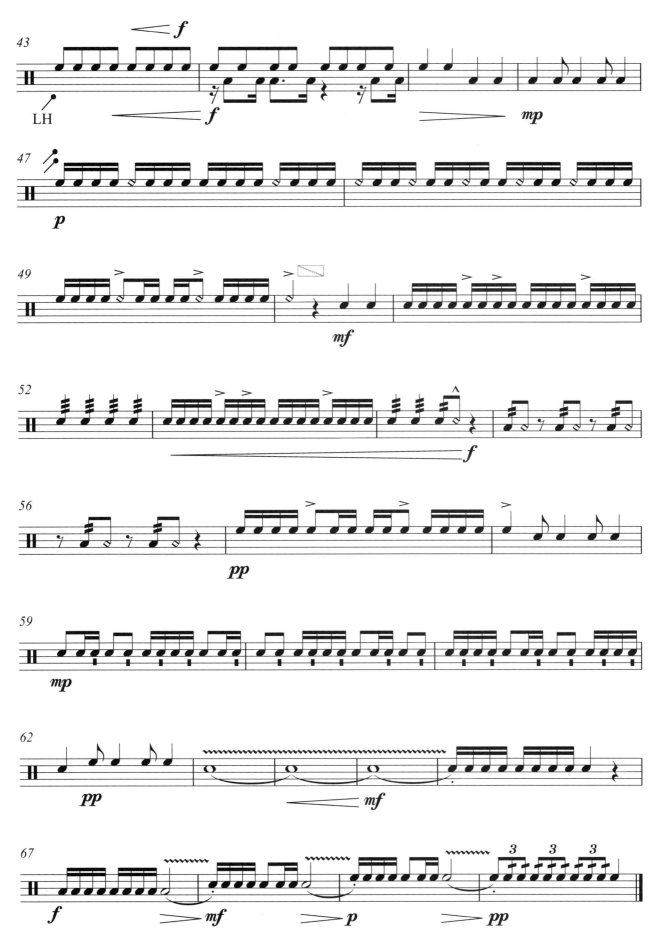

2. 练 习 曲

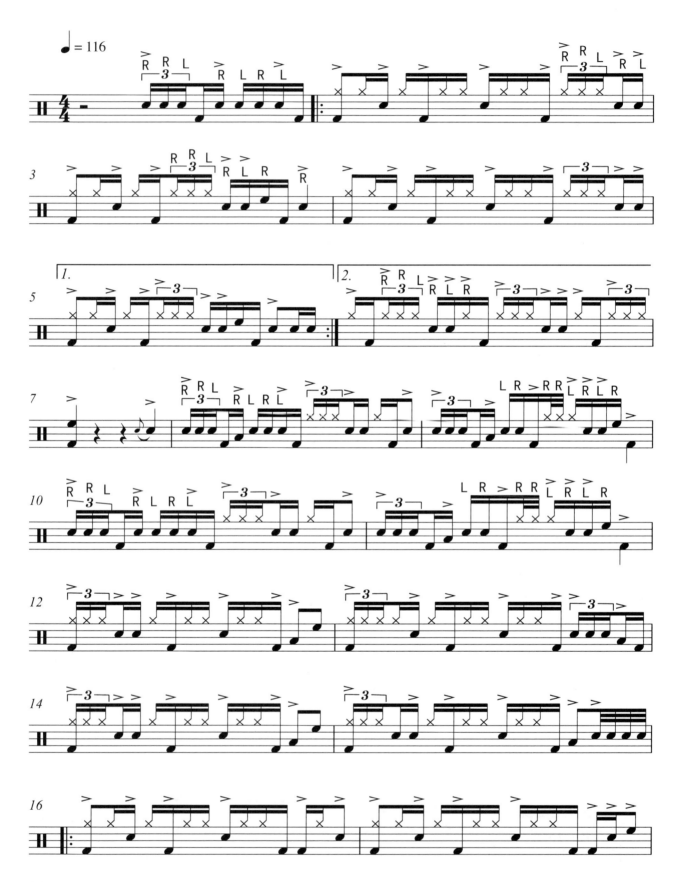

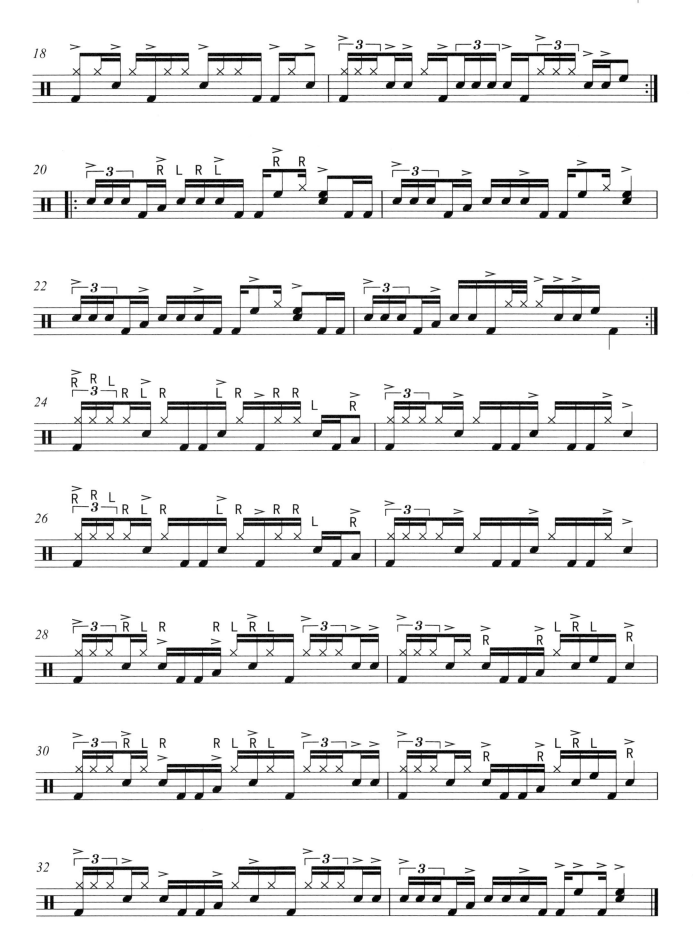

3. Move Your Feet

Chad smith

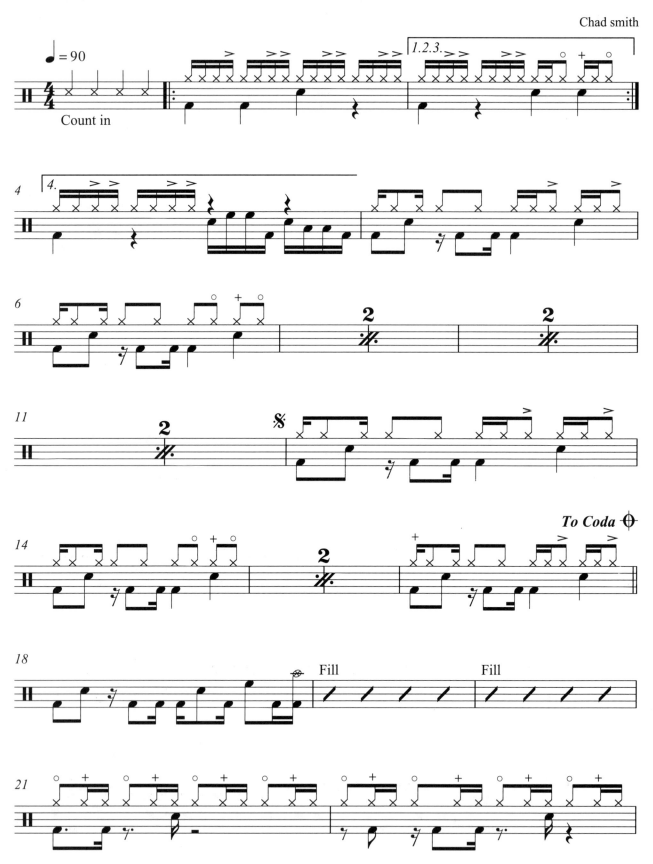

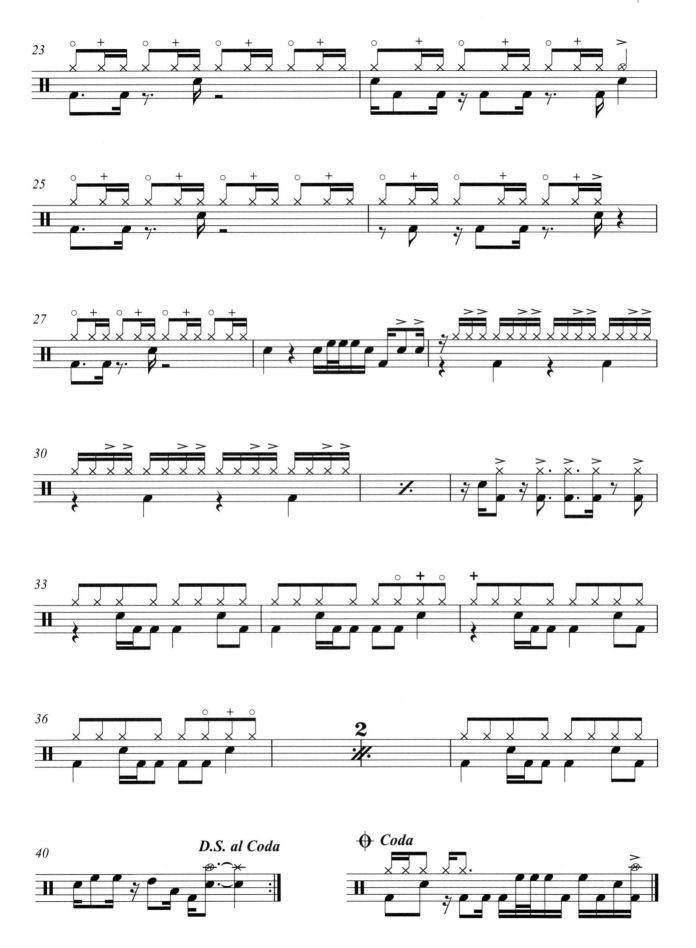

4. 2nd Line Strut

Chad smith

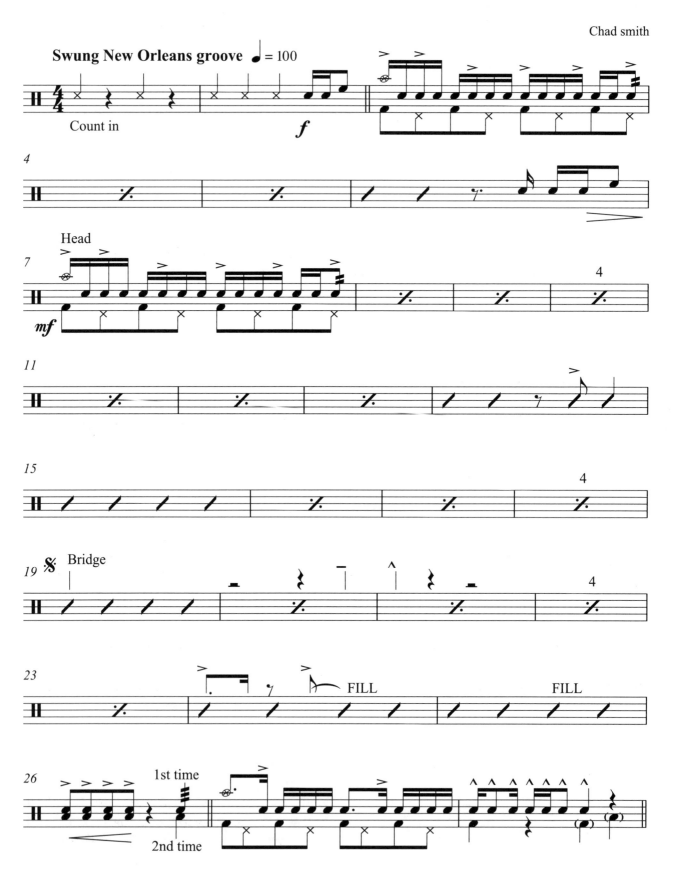

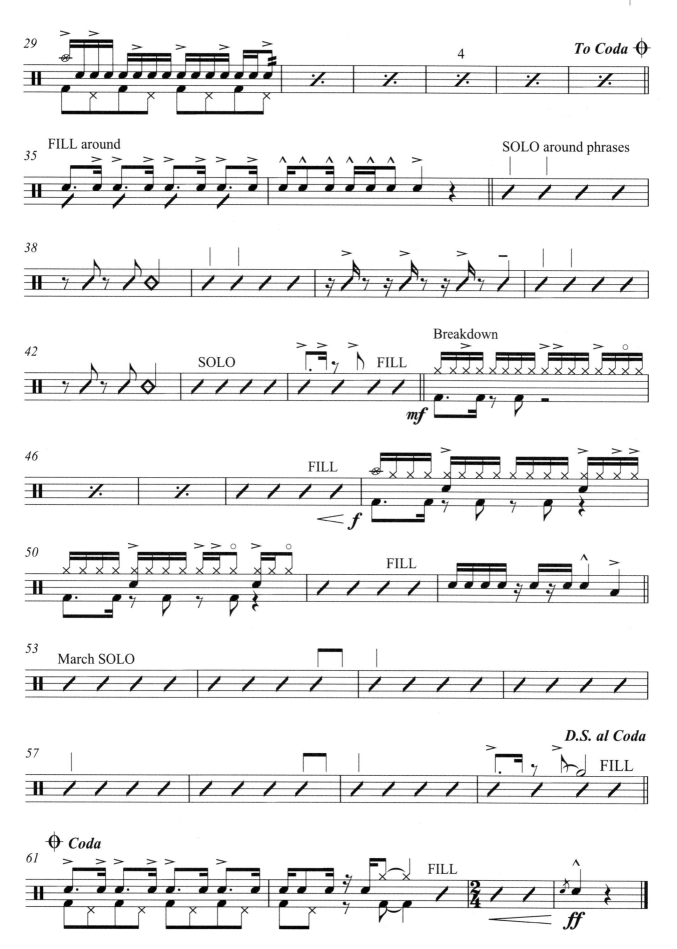

5. Super Bad

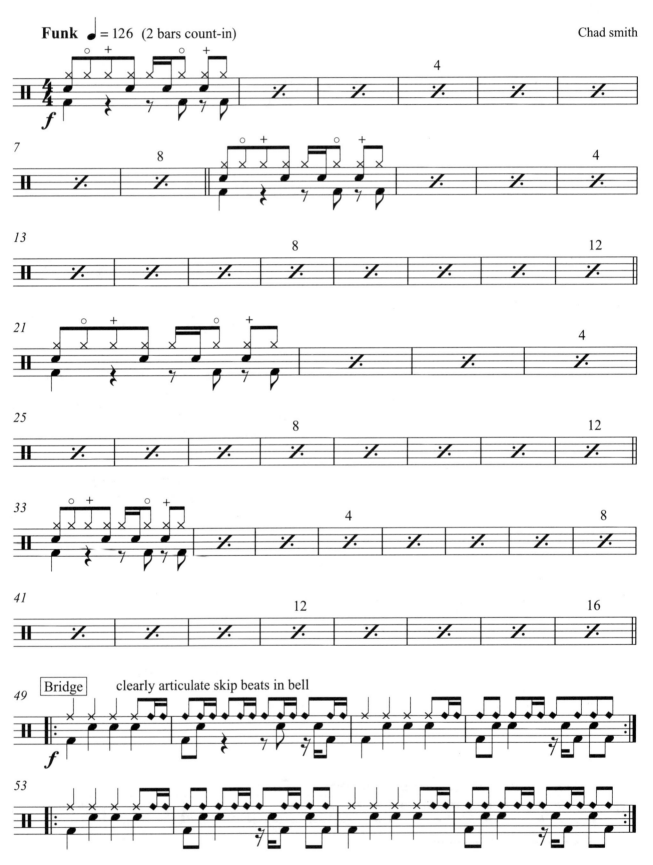

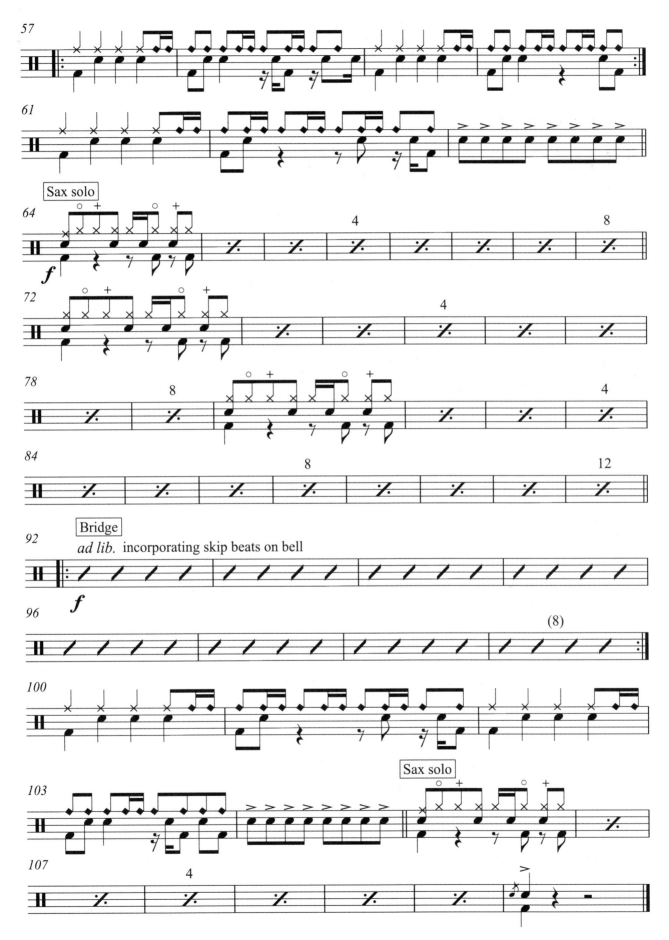

6. The Trooper

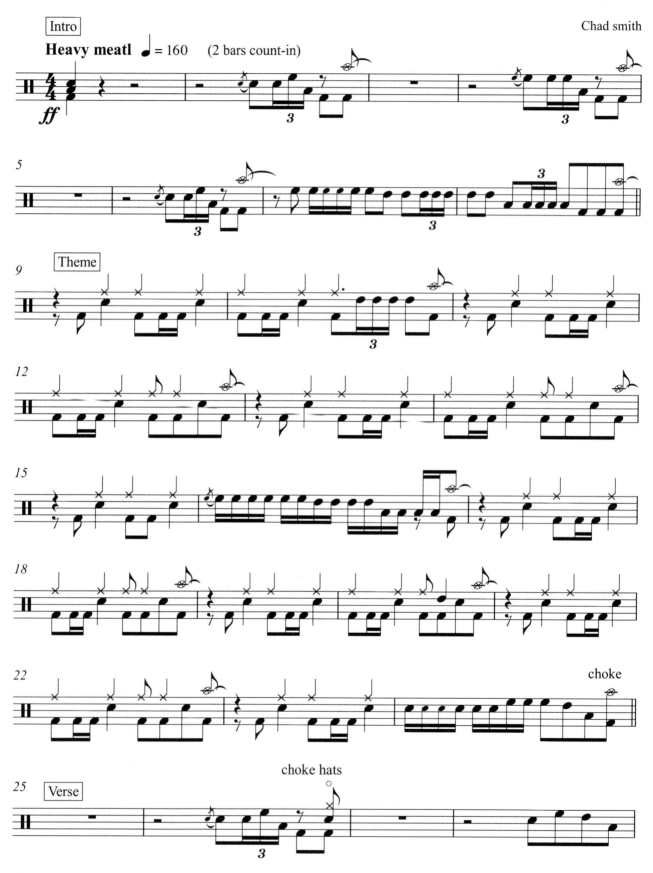

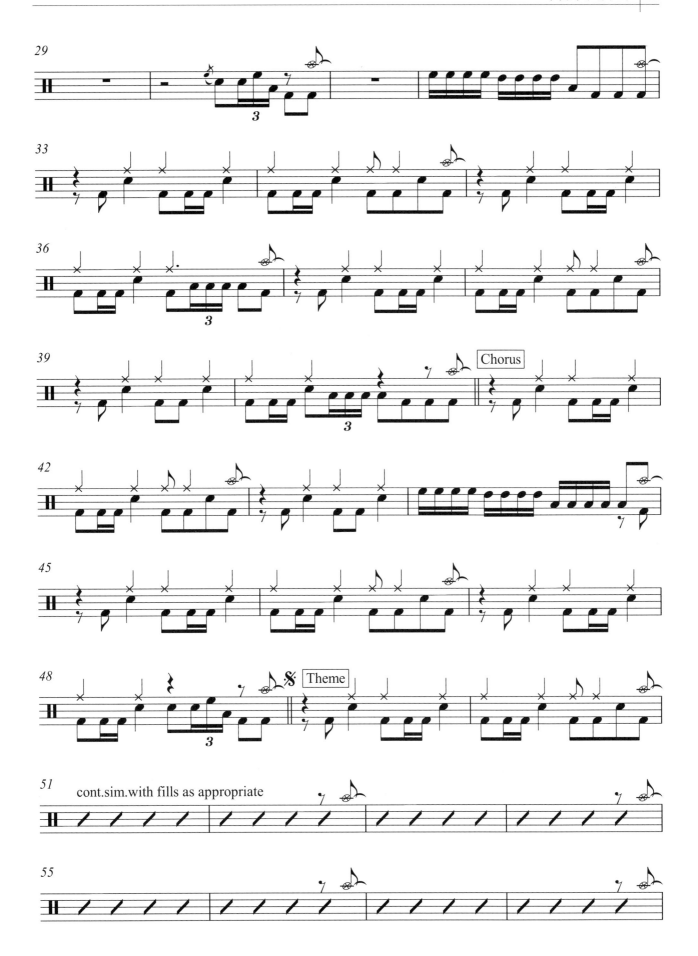

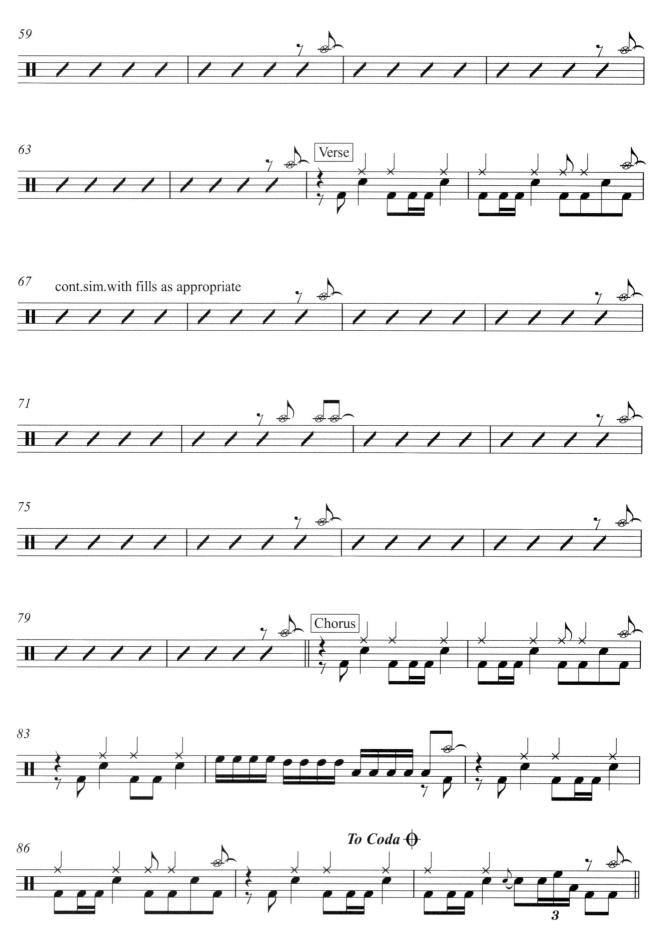

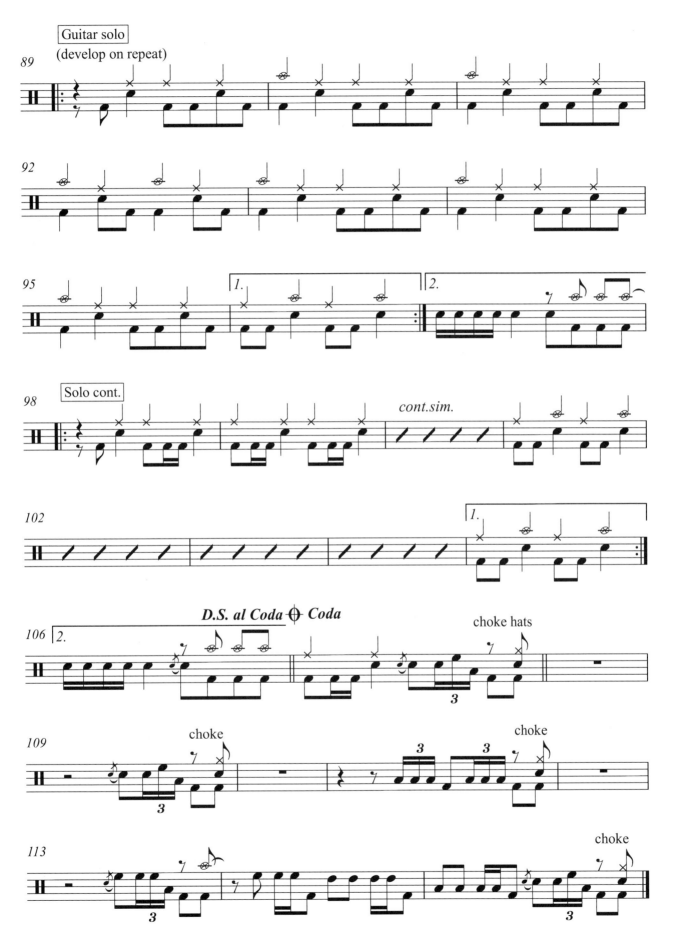

中爱考级第十级
1. 练 习 曲

（选自Guy G. gautheraux Ⅱ的Recital piece for solo snare drum）

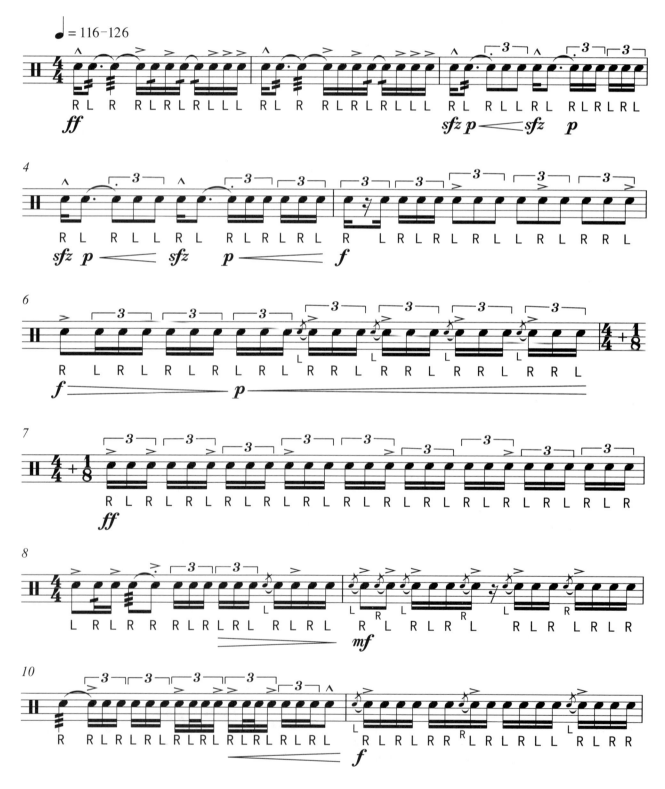

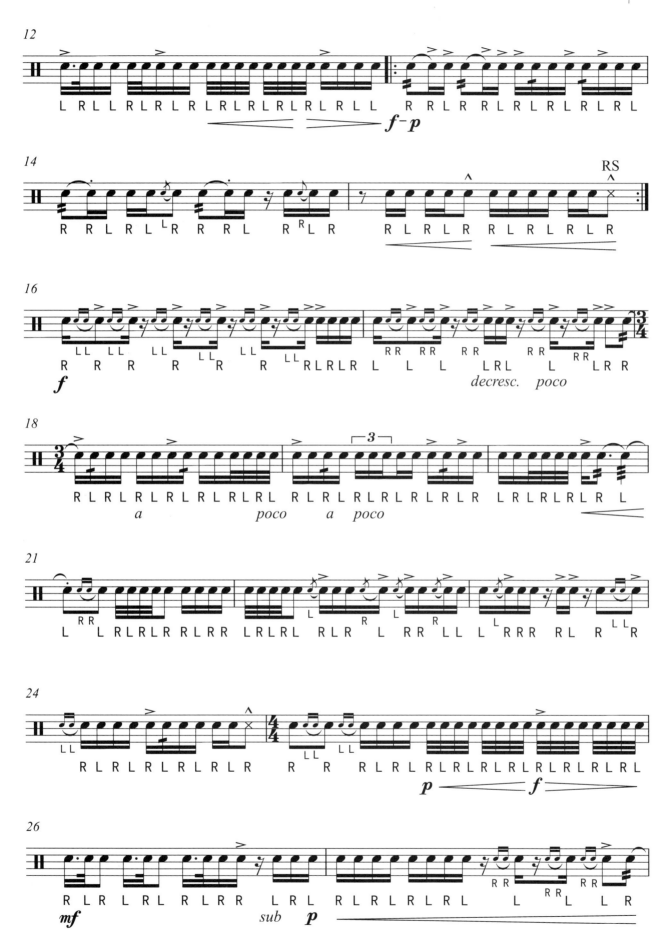

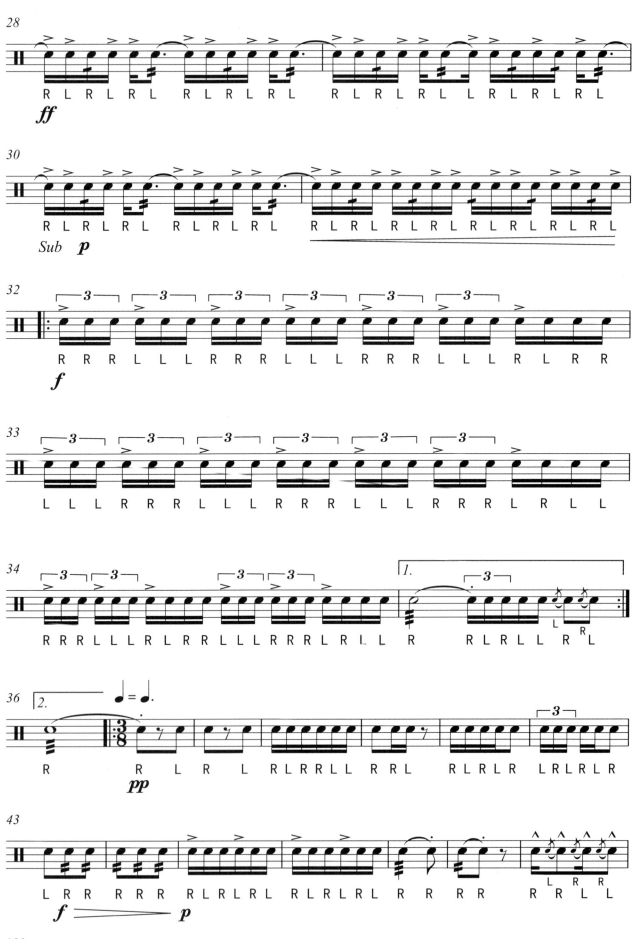

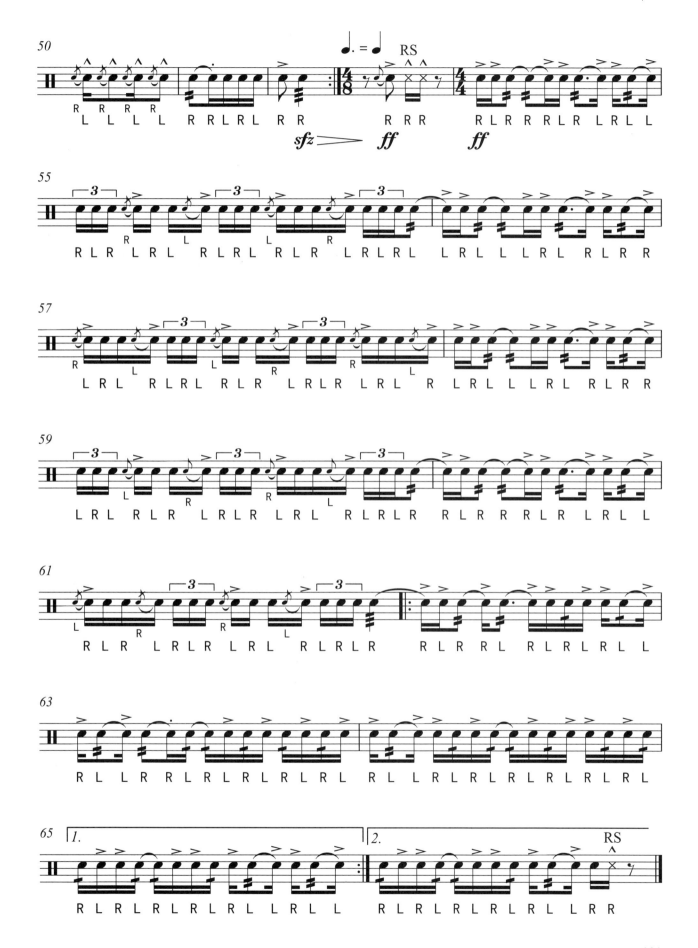

2. 练 习 曲

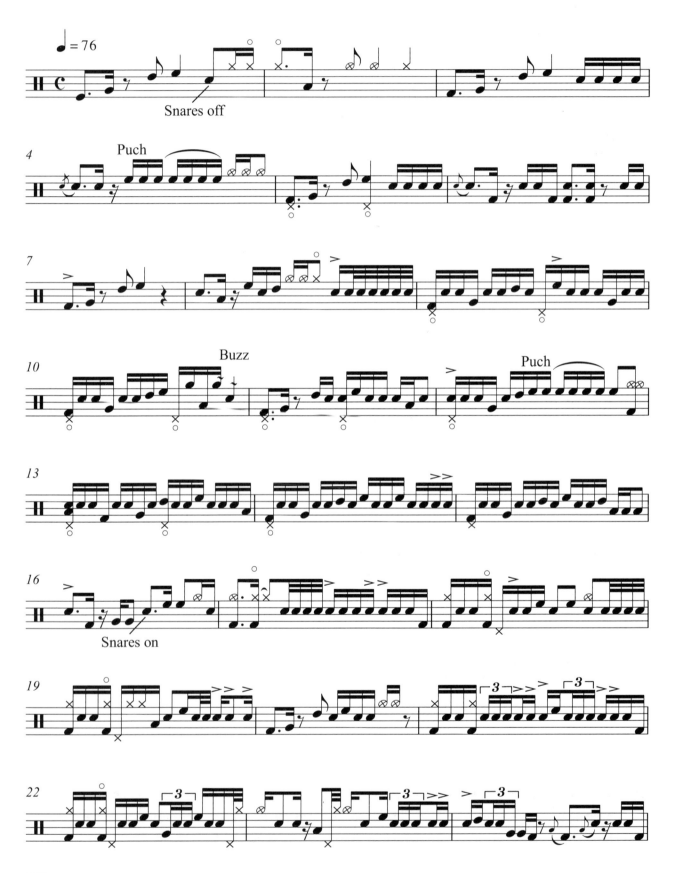

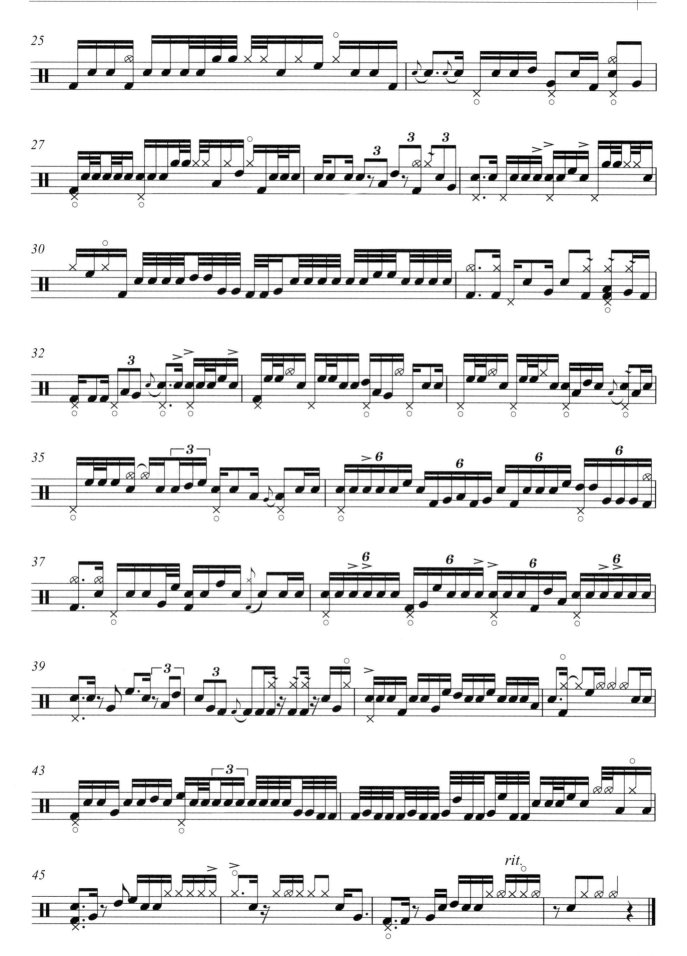

3. Silly Putty

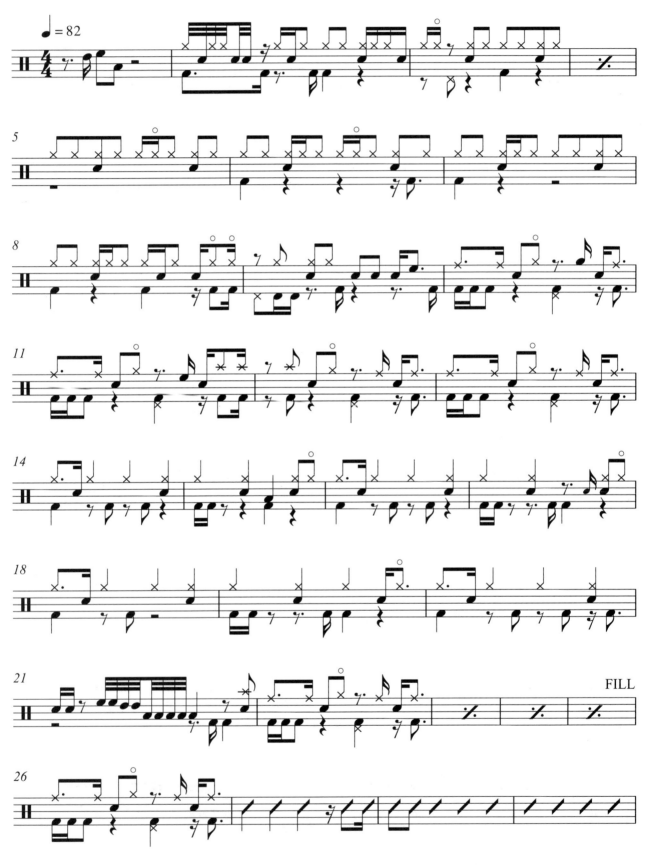

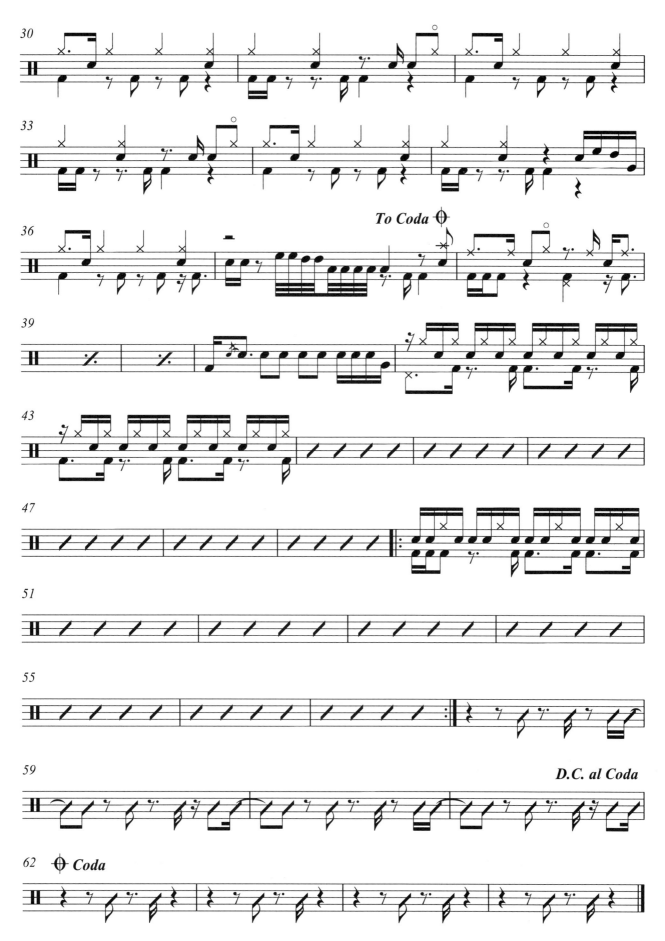

4. 怒吼反对机器

约斯特·尼克

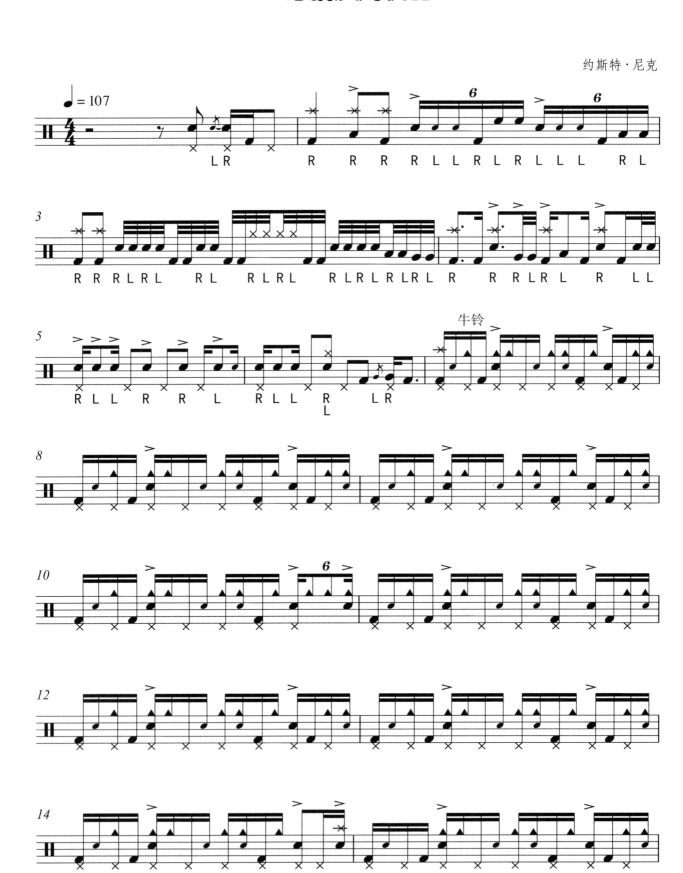

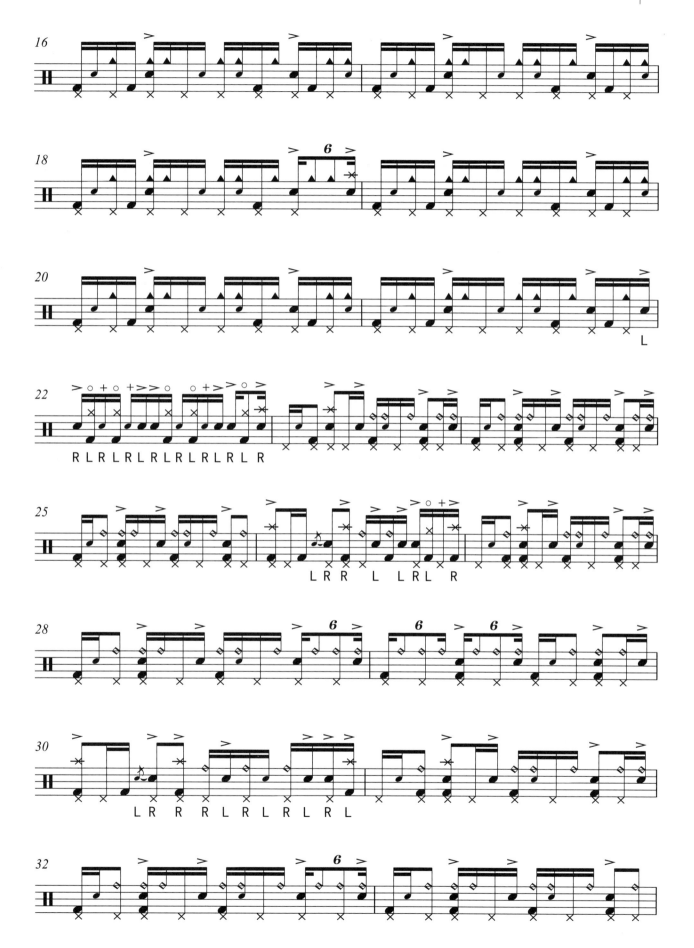

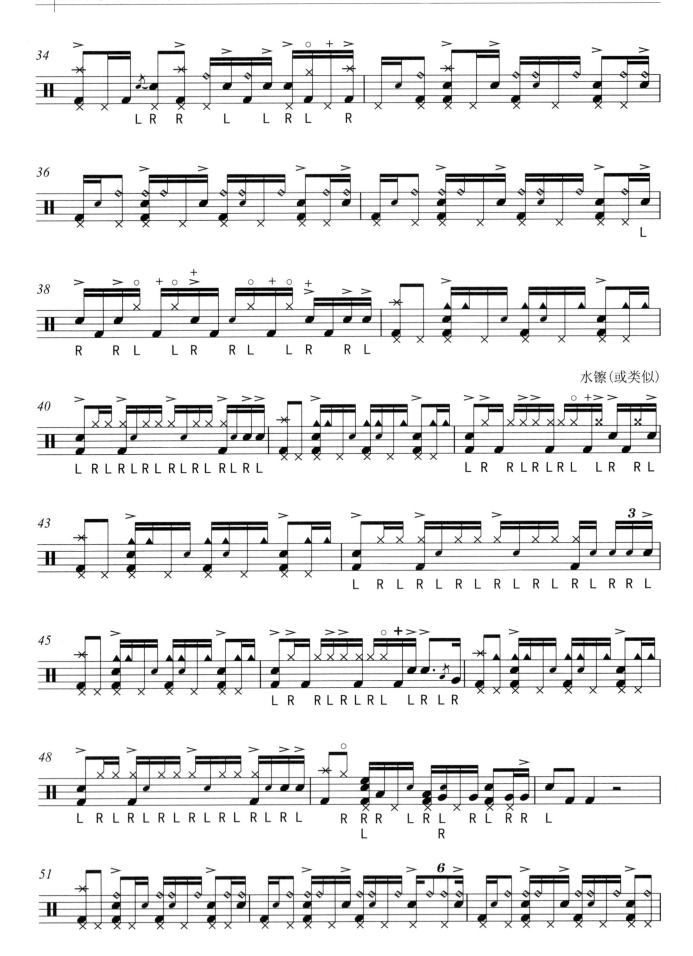

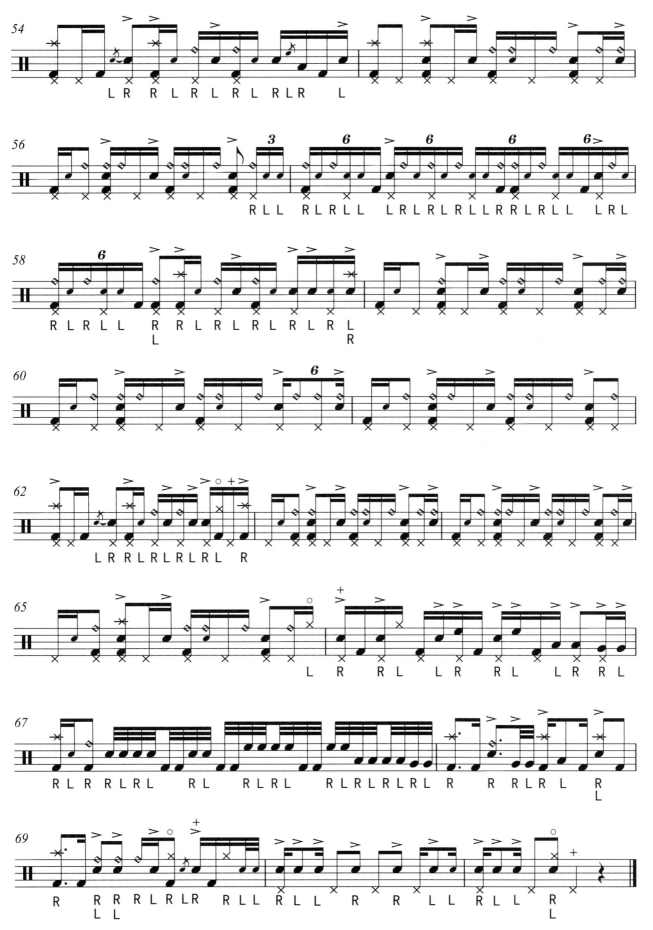

5. Have You

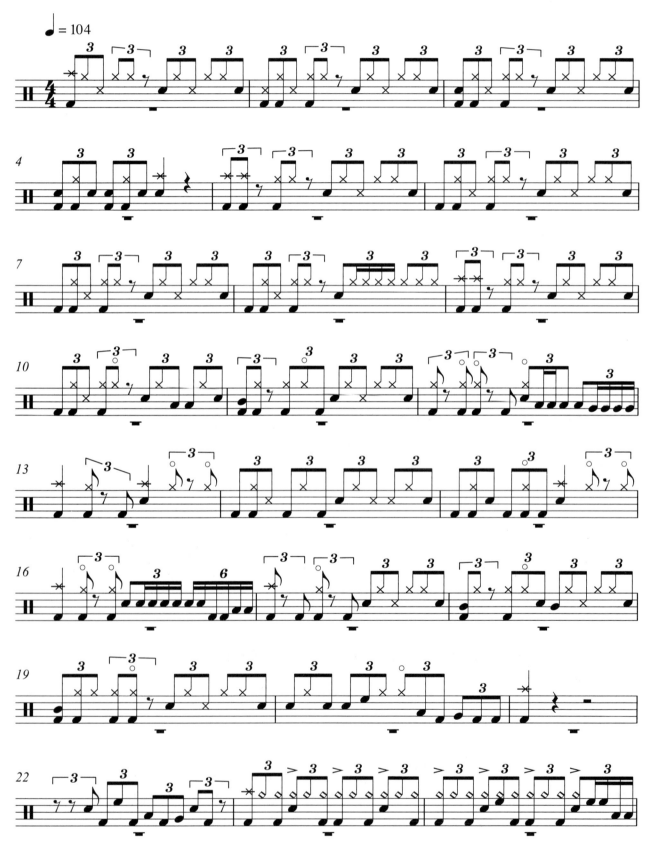

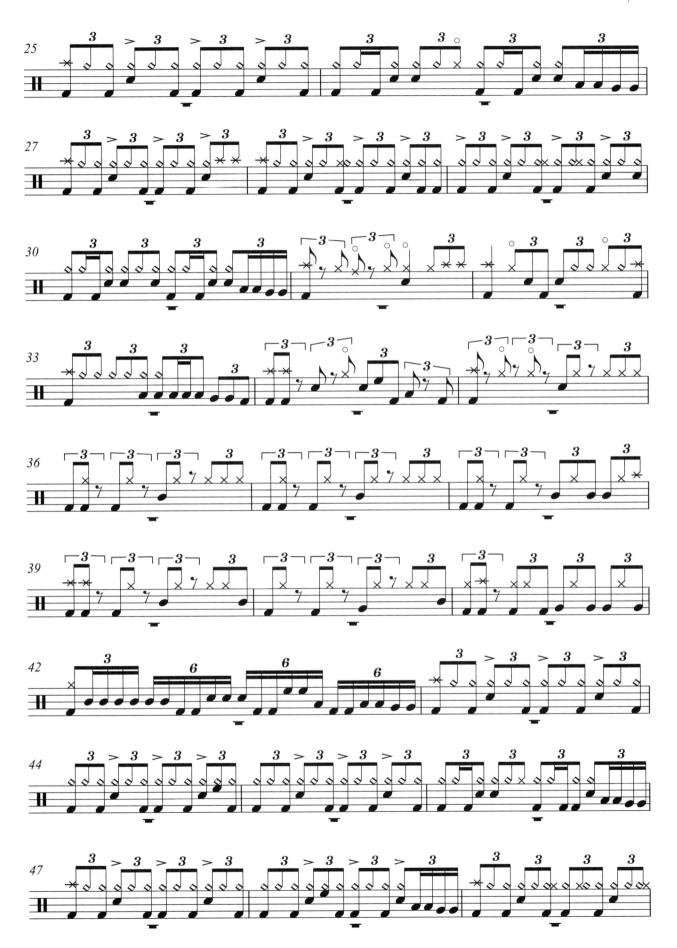

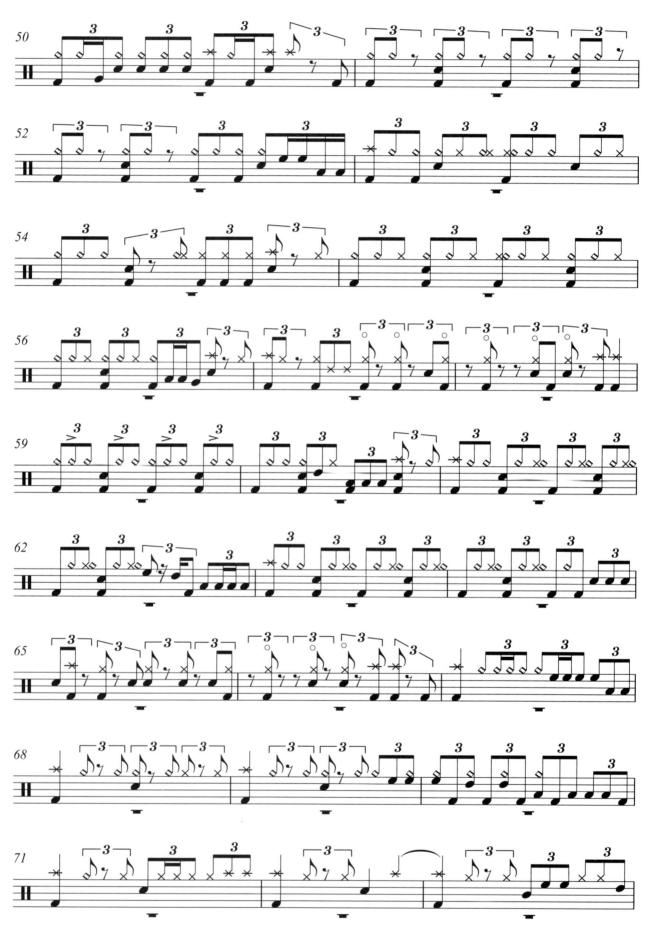

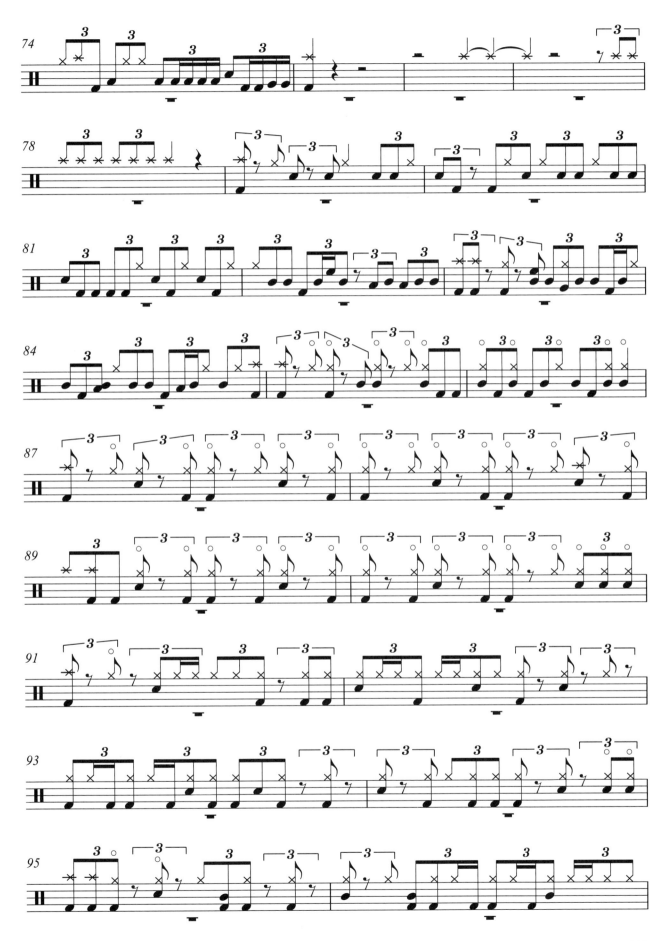

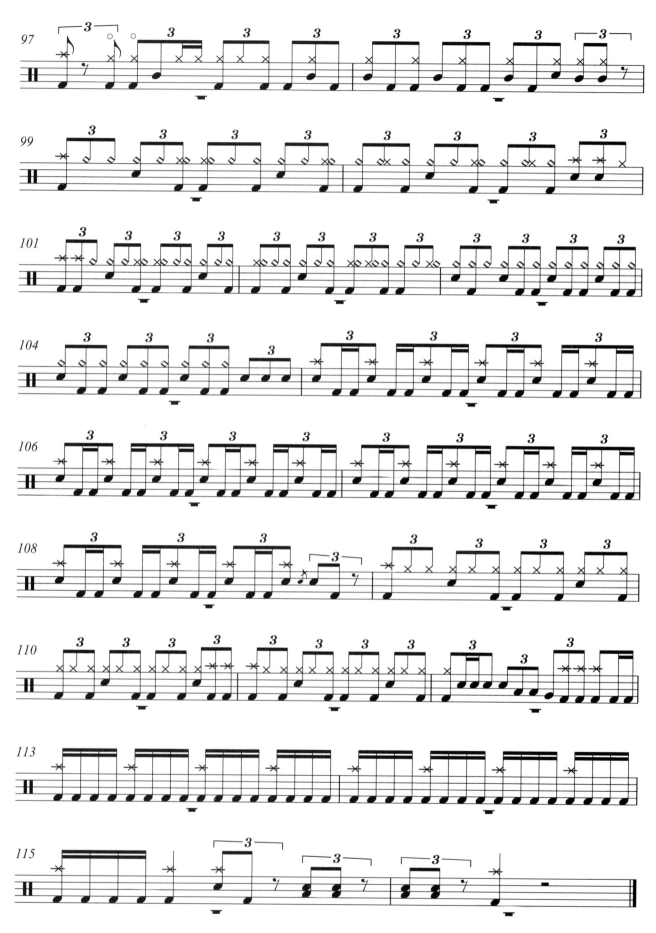

6. Synergy

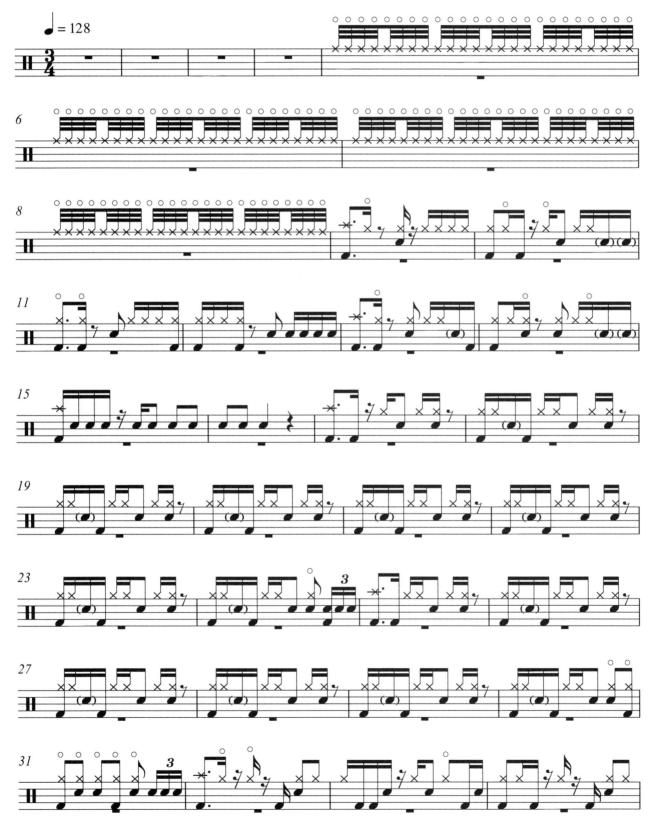

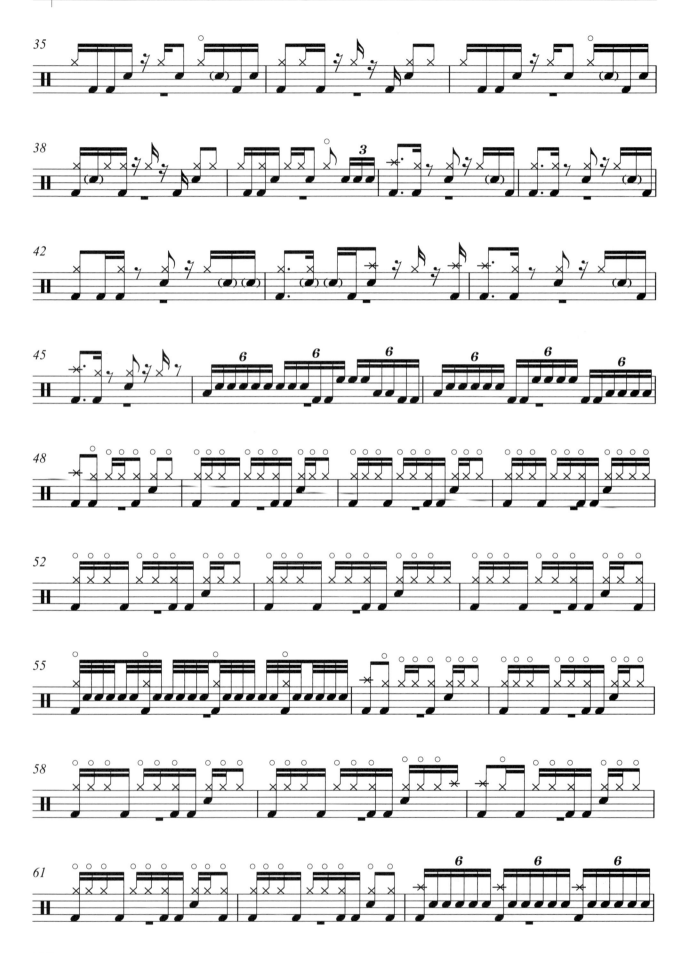

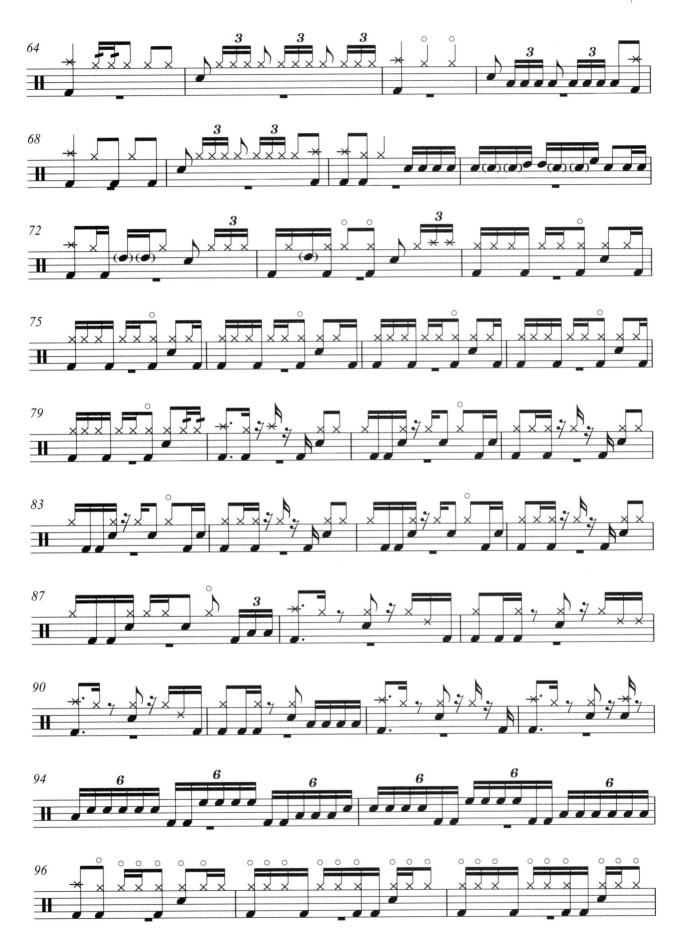

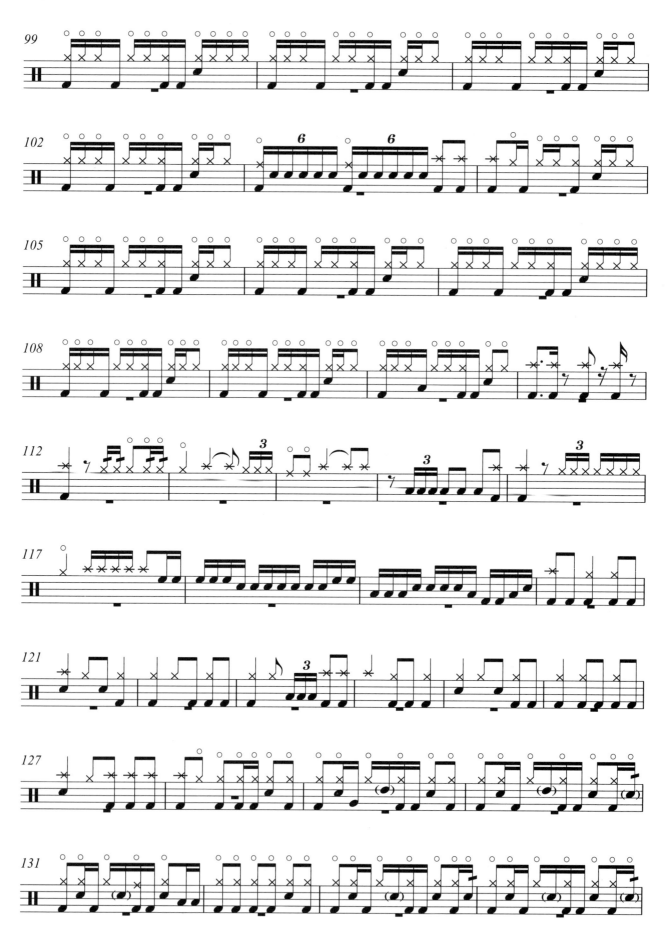

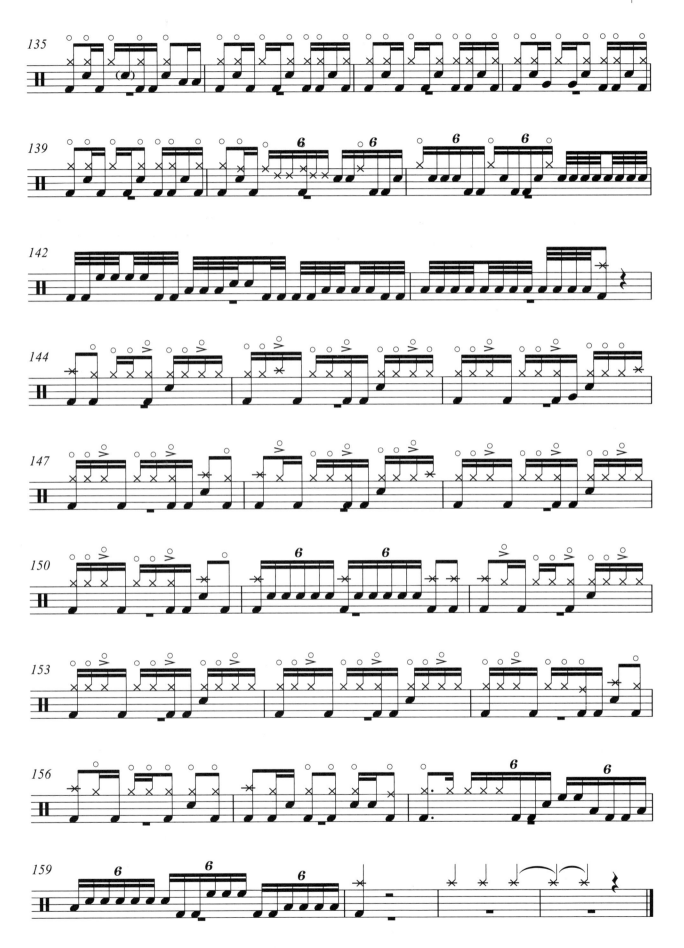

中爱考级表演级
1. 练 习 曲

（选自Jeff Queen的Trlbute）

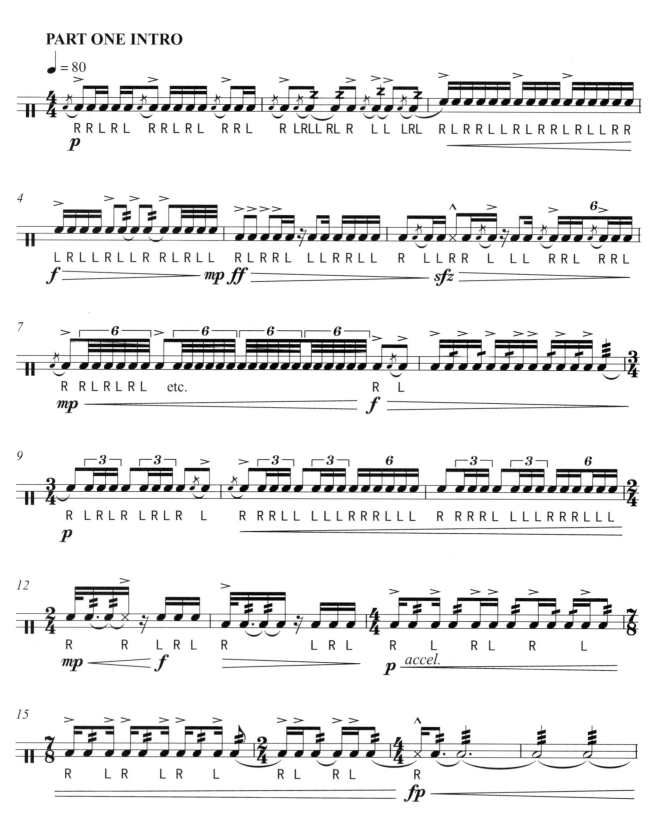

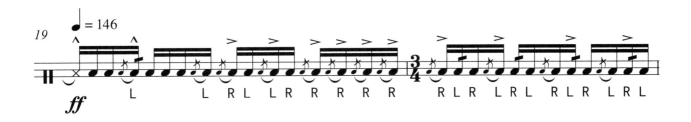
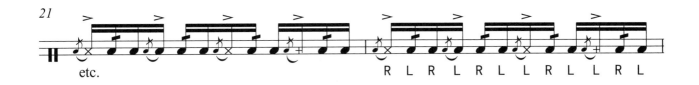
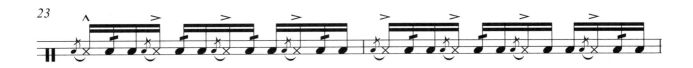
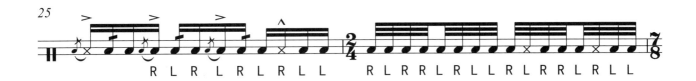
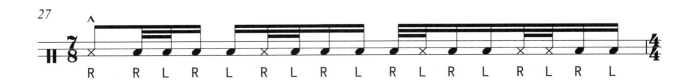
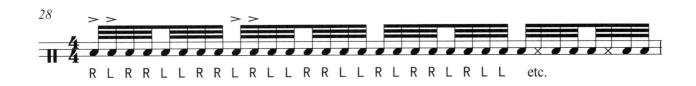
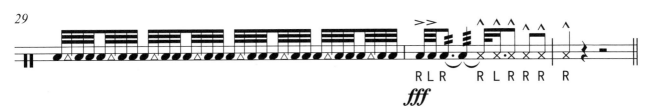

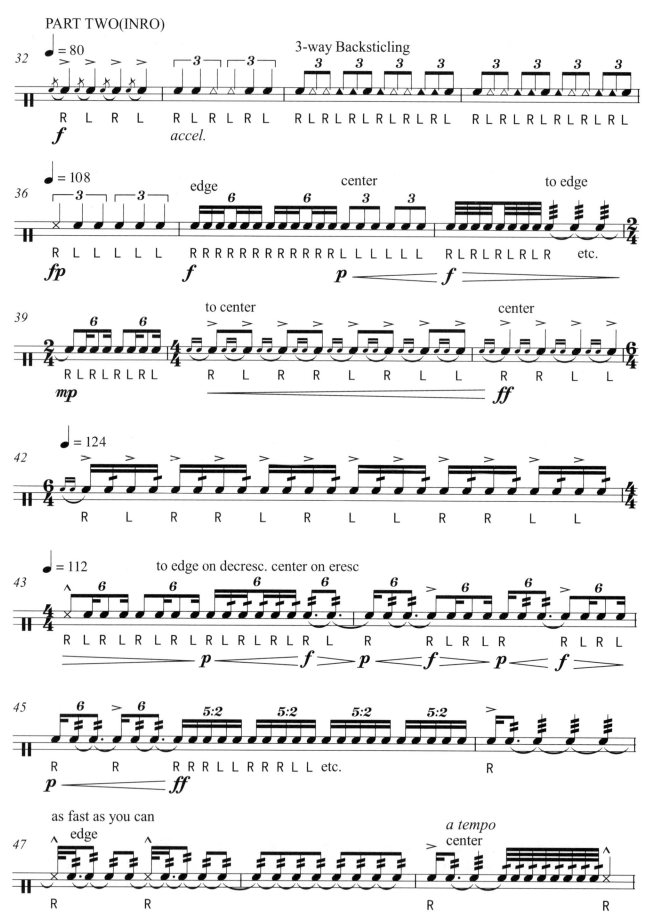

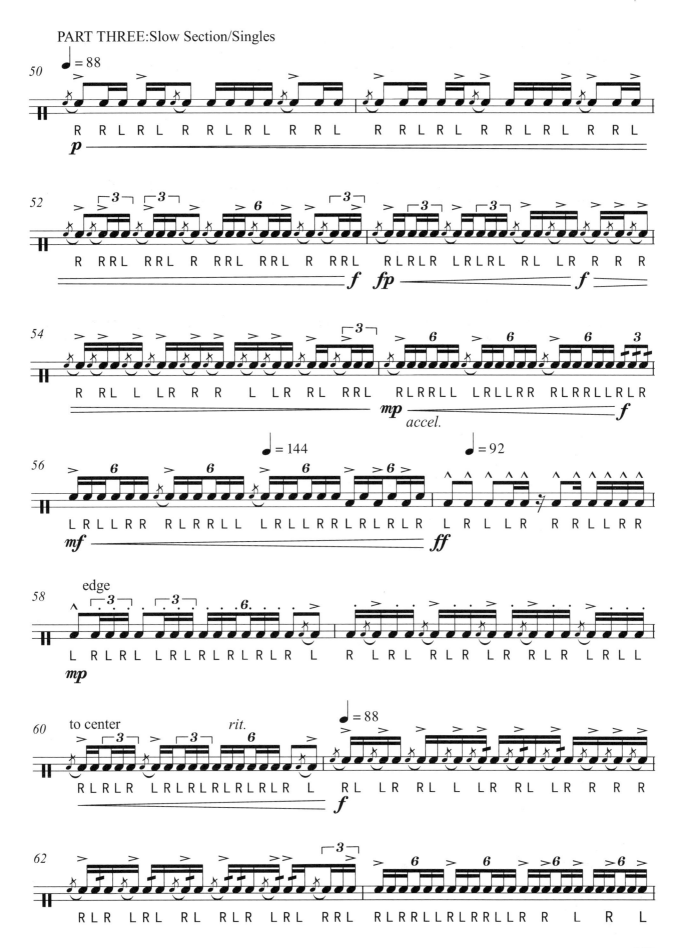

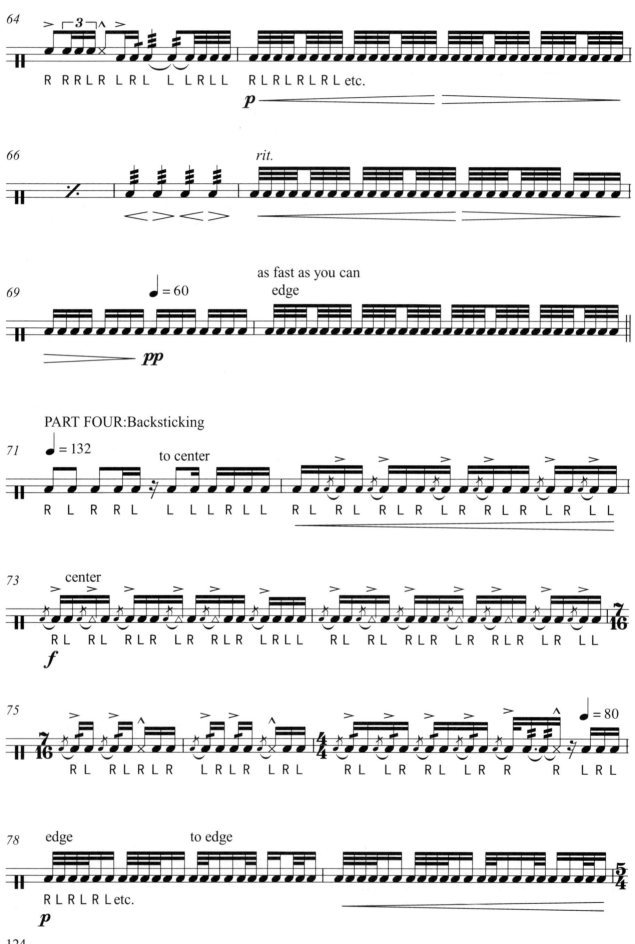

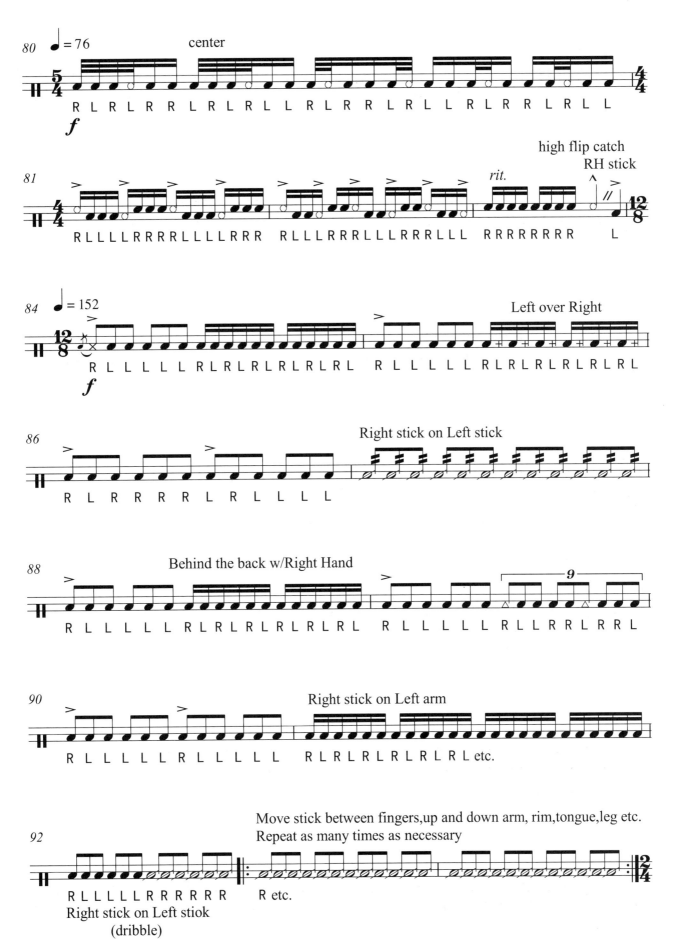

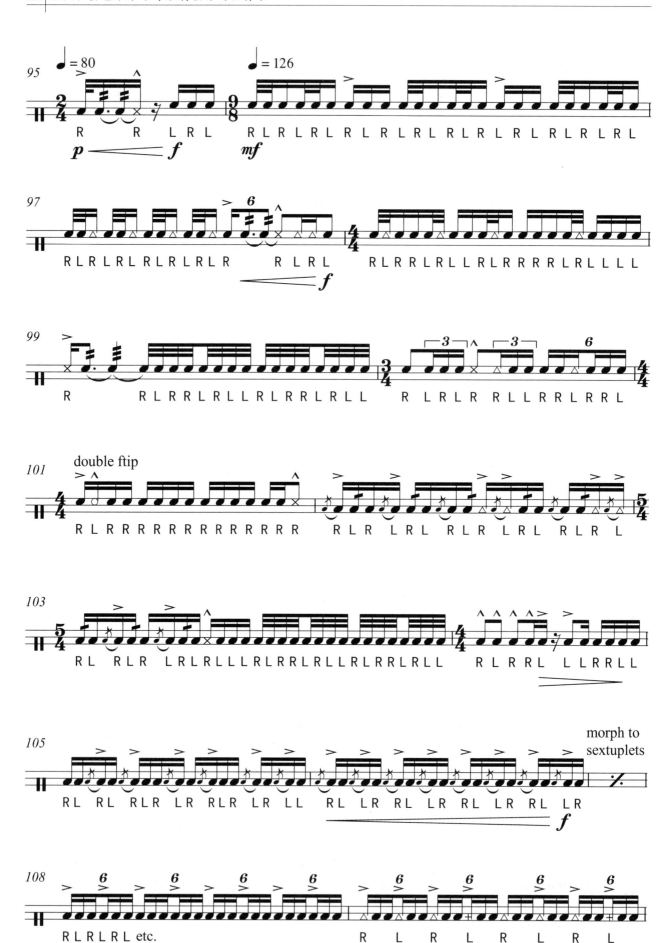

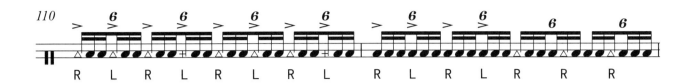
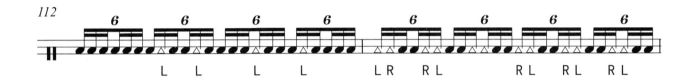
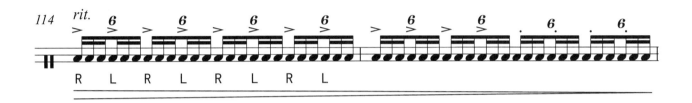
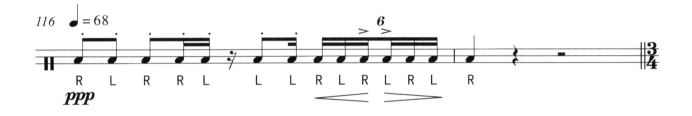

PART FIVE Closing Statemnt

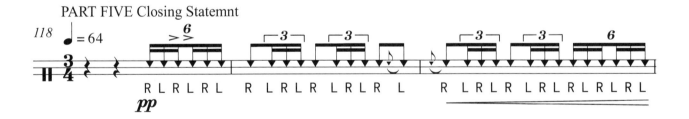
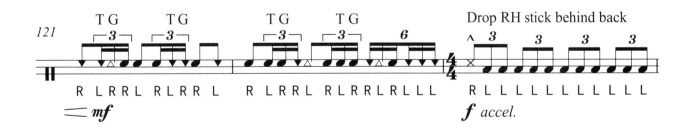
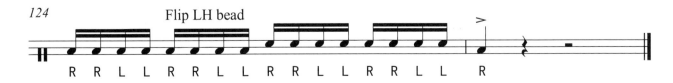

2. 练 习 曲

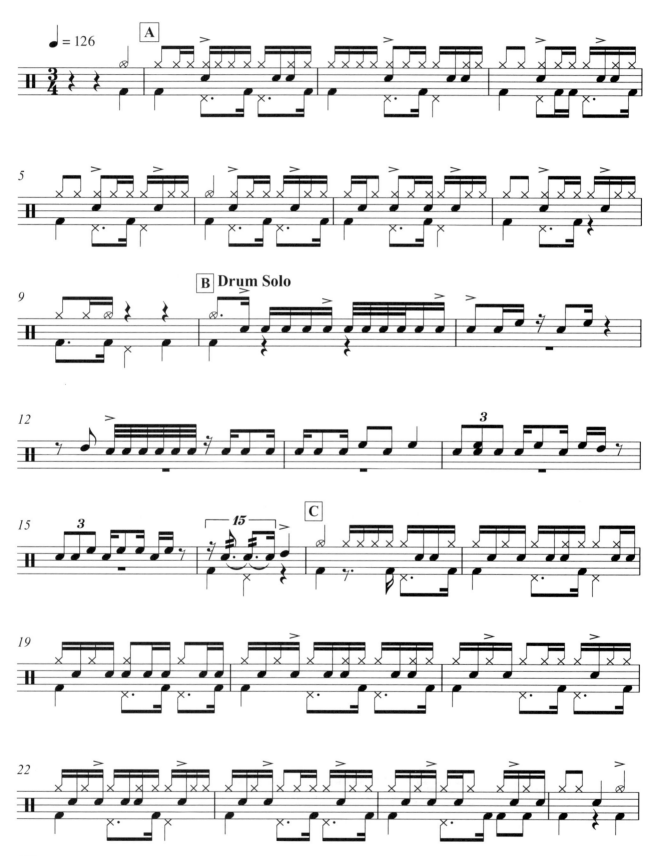

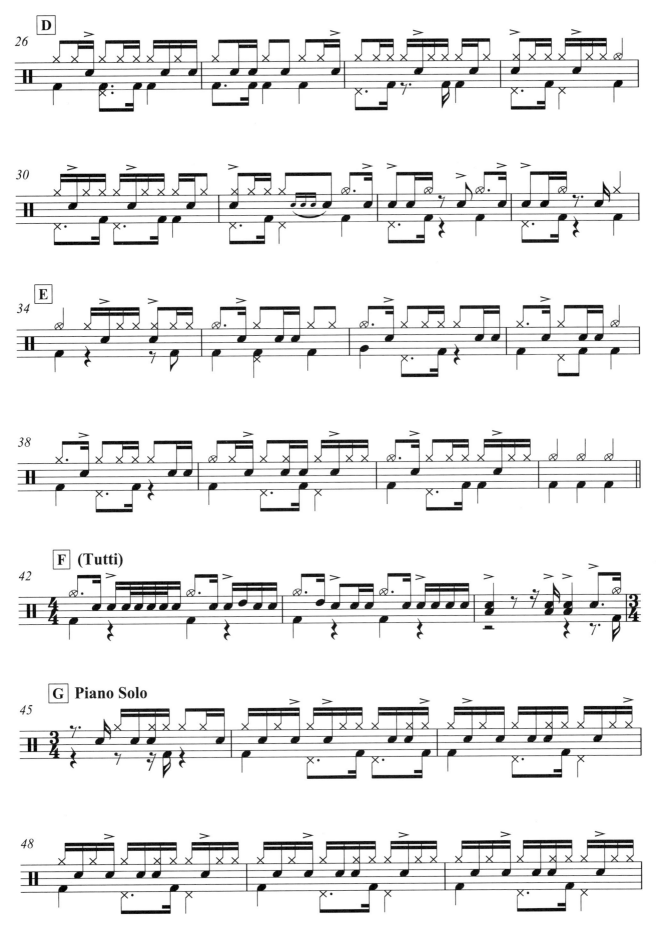

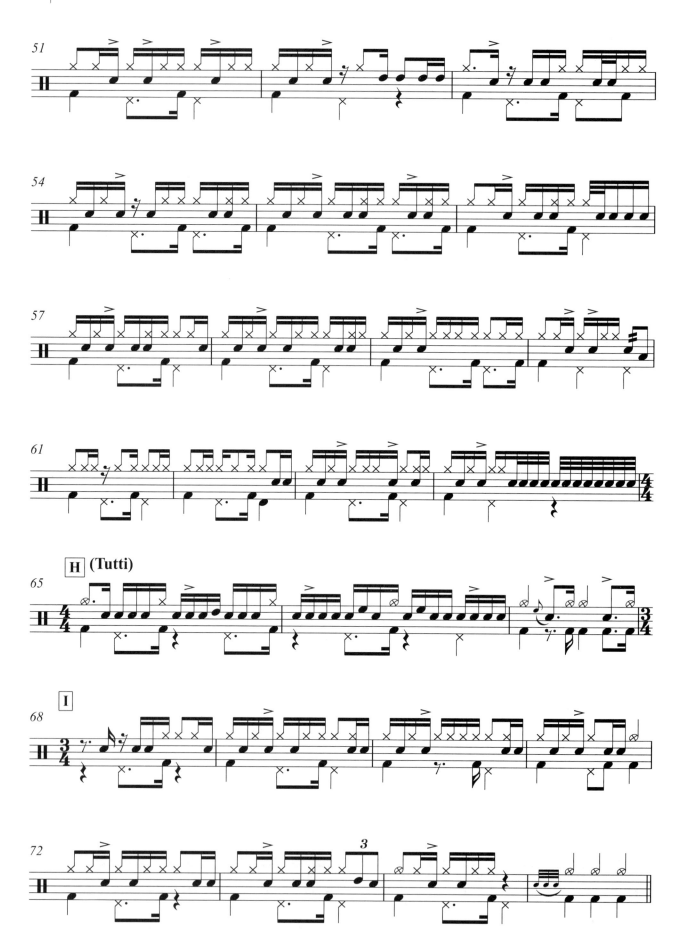

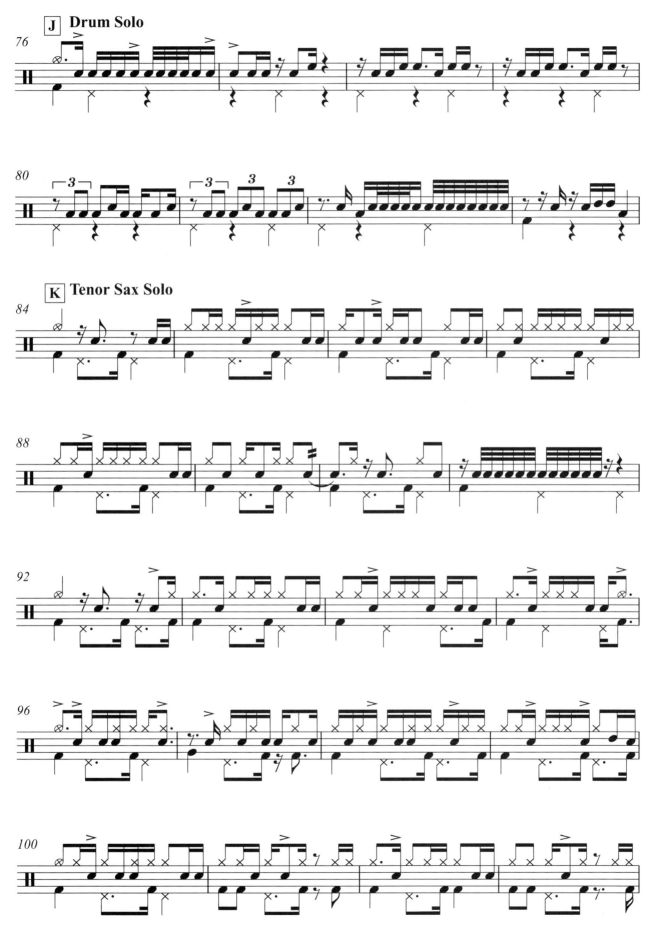

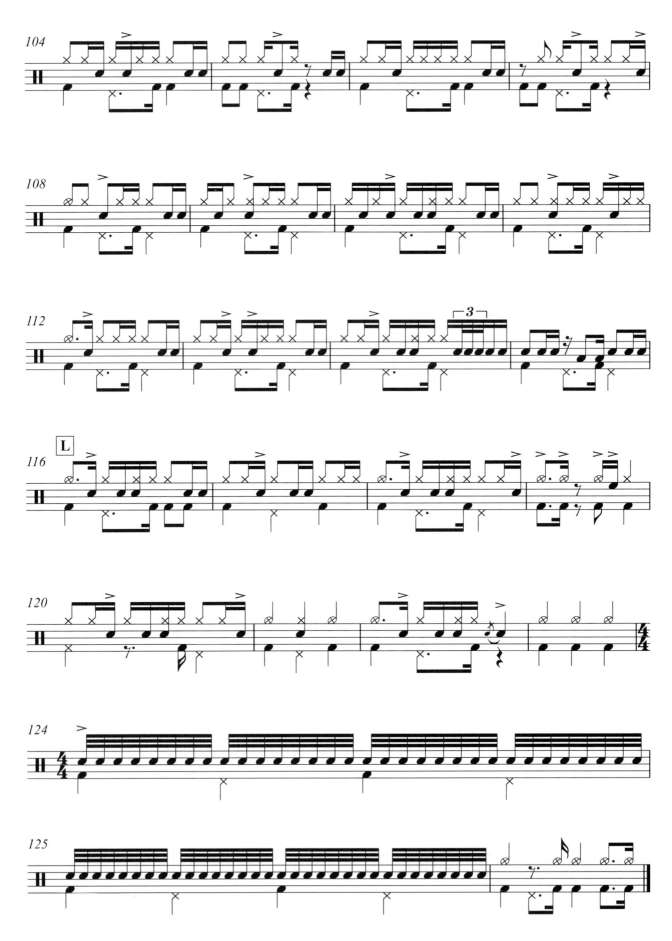

3. Dum Dum

Play by Nate Smith
Transcribed by Zach Yanez

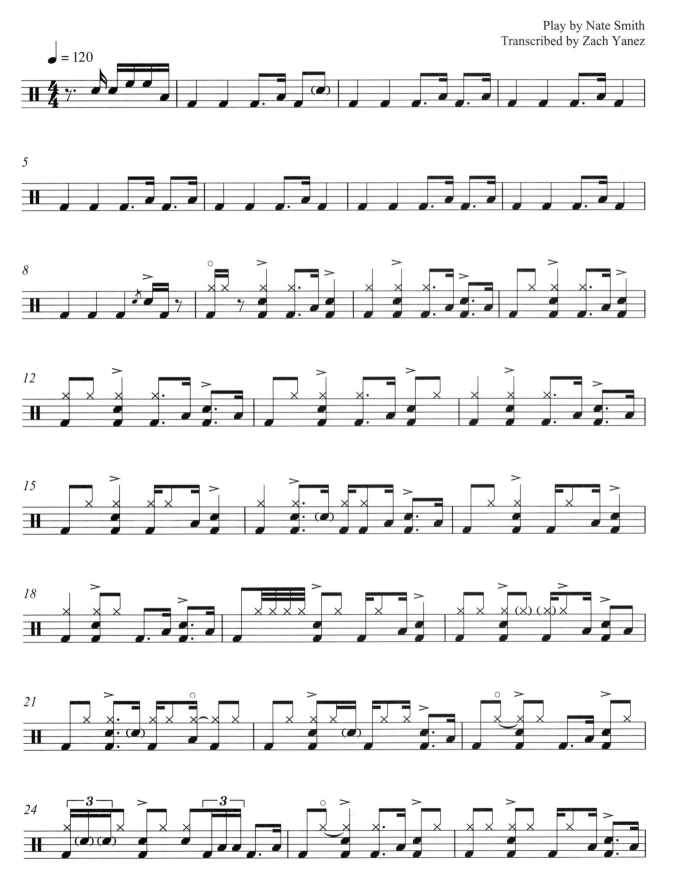

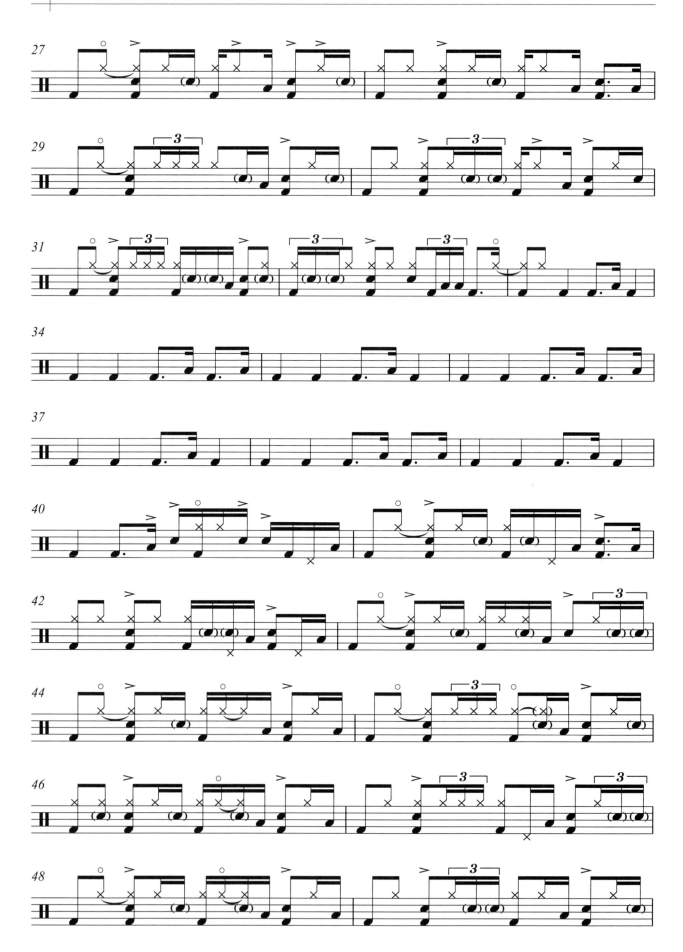

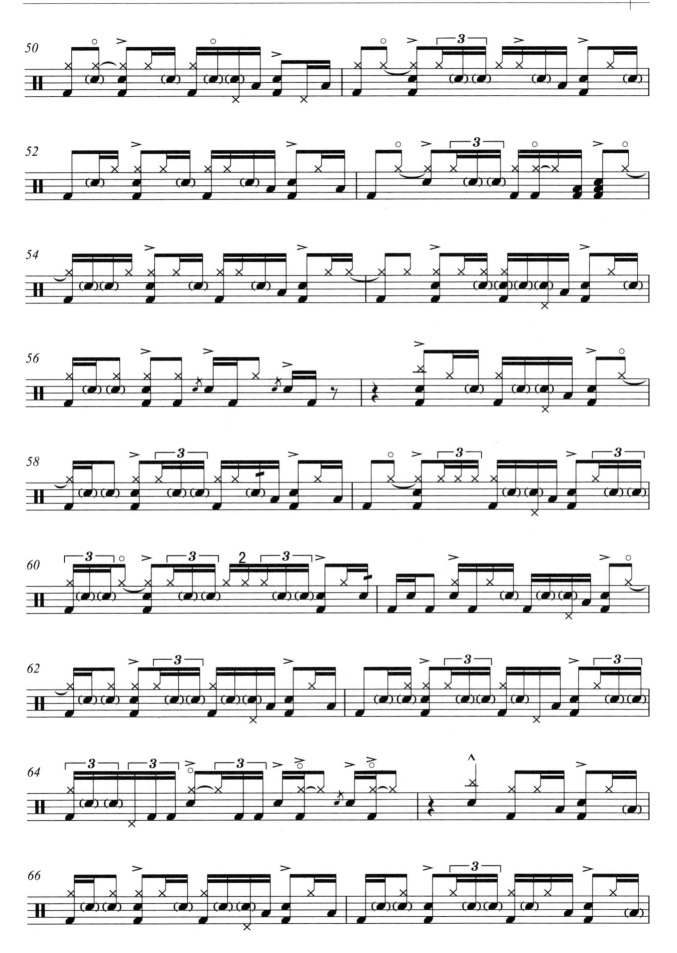

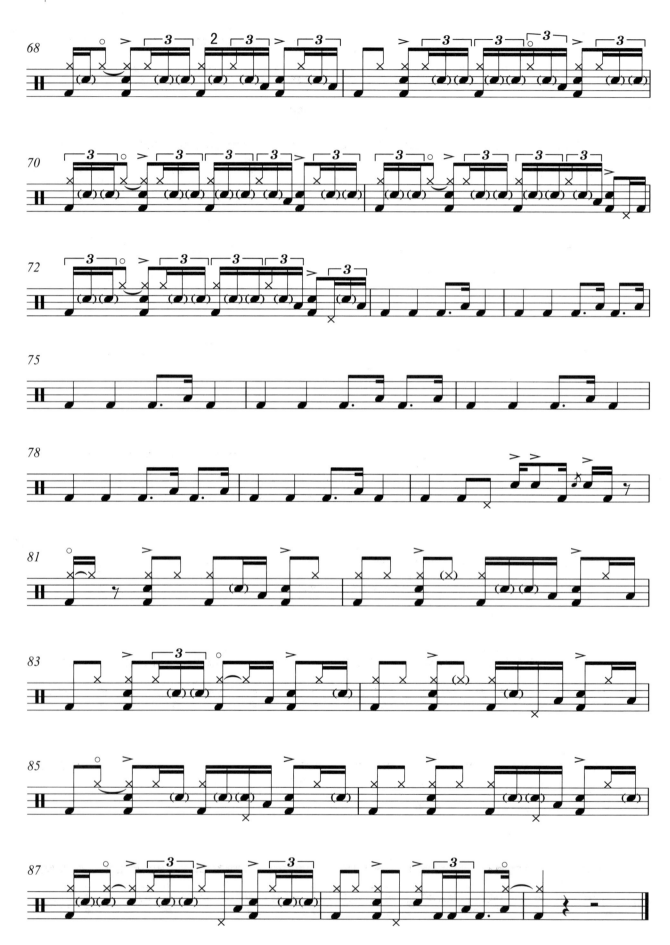

4. Queenz

Anika Nilles

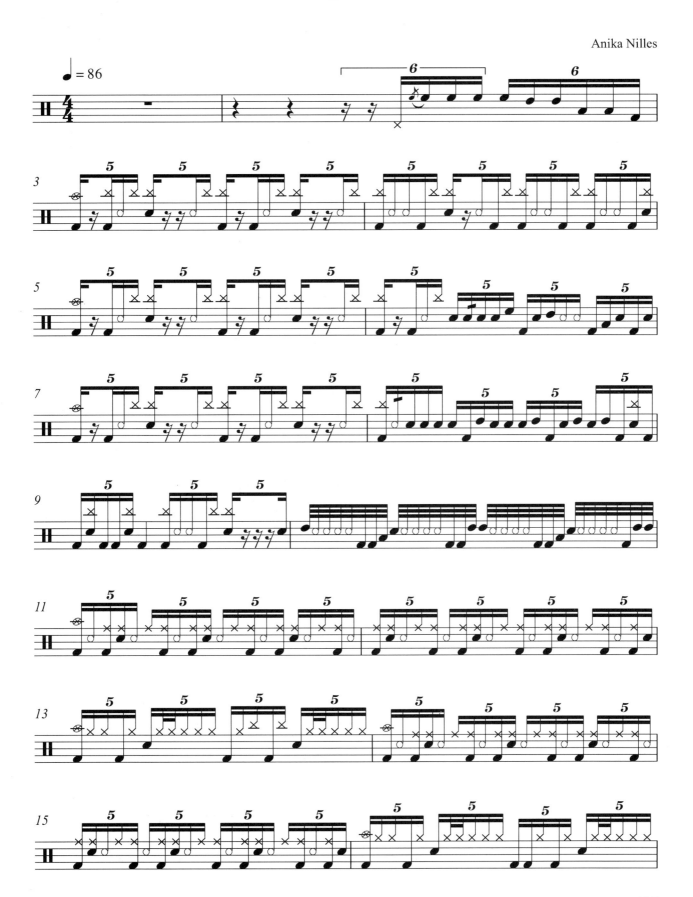

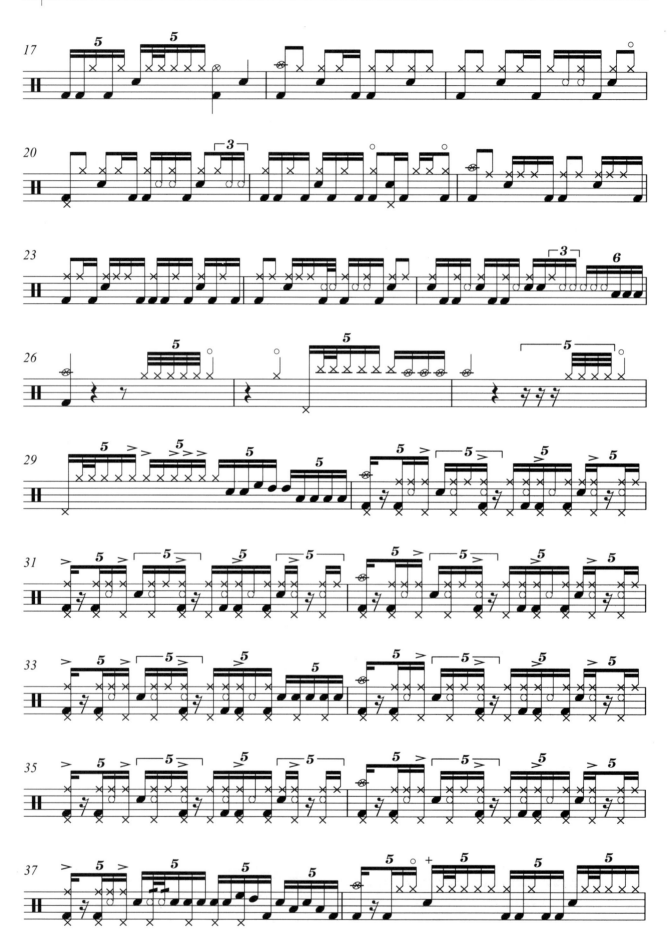

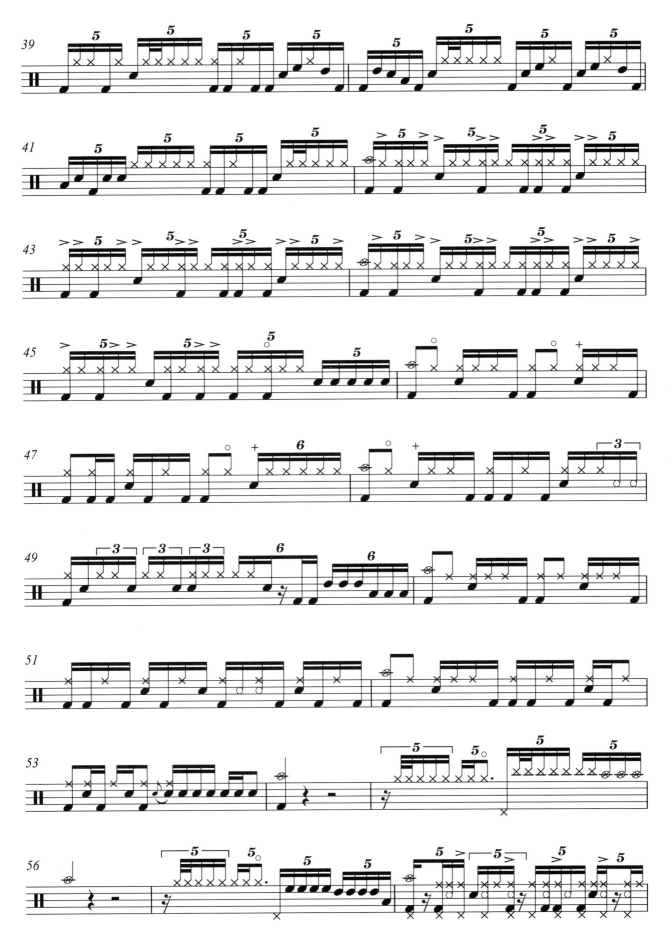

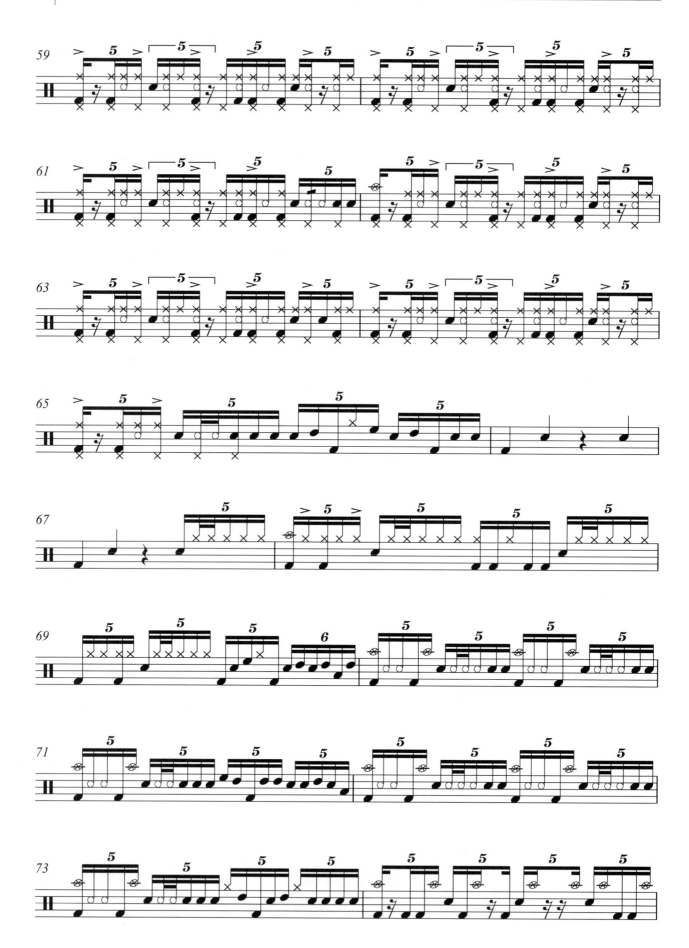

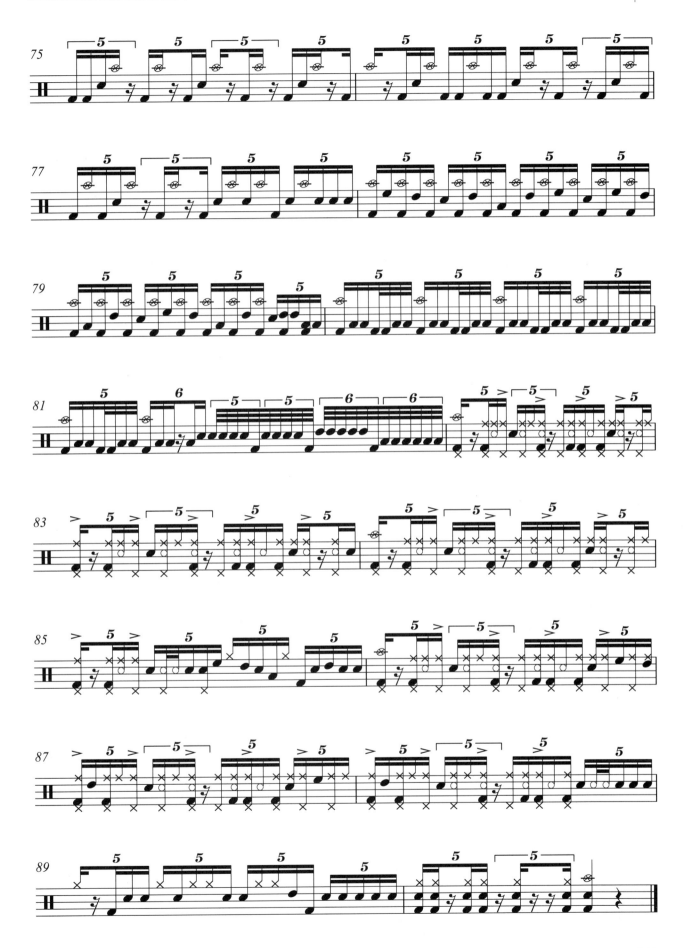

5. Orange Leaves

Anika Nilles

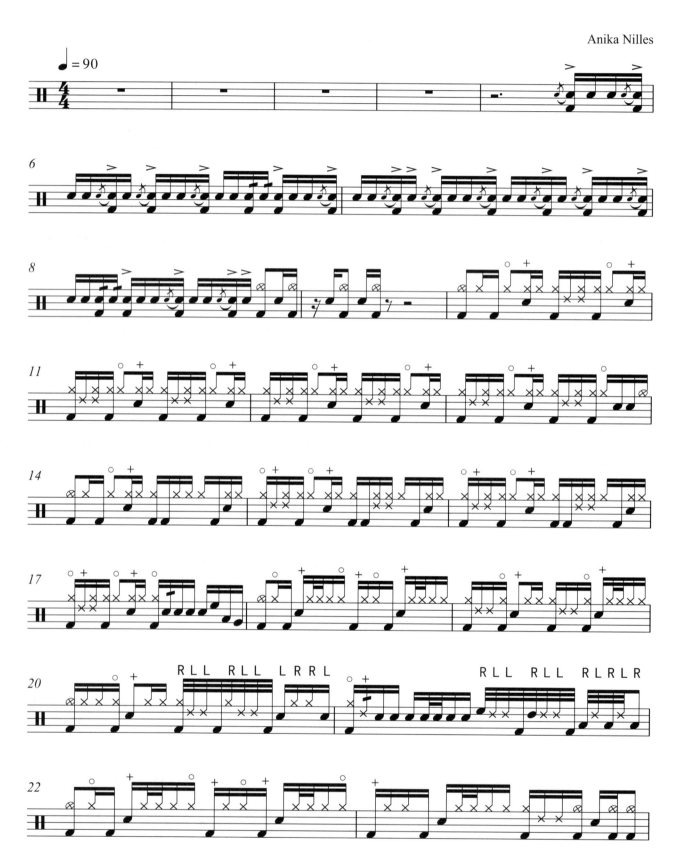

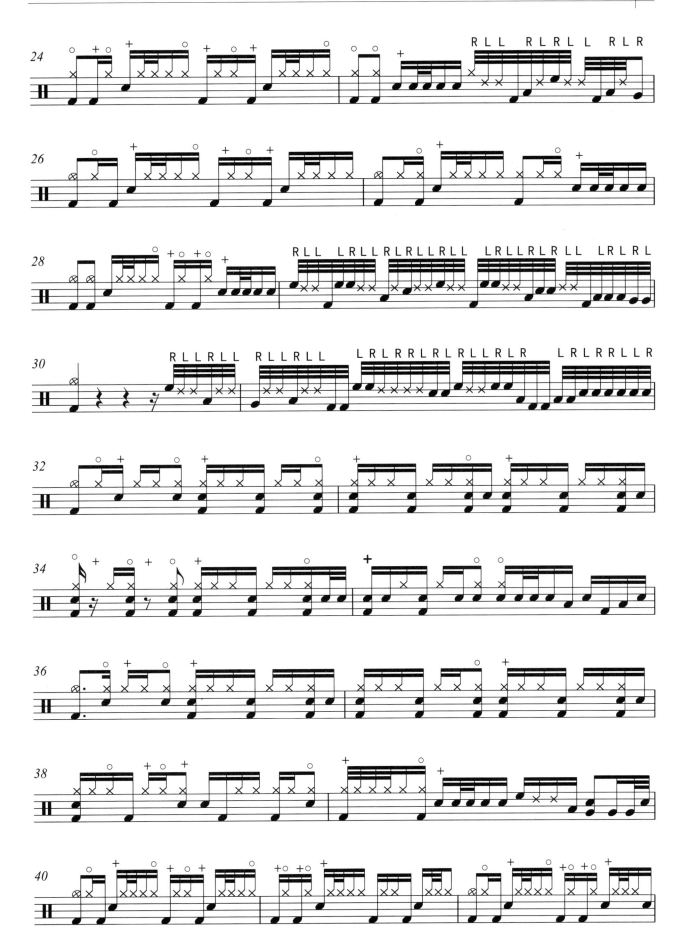

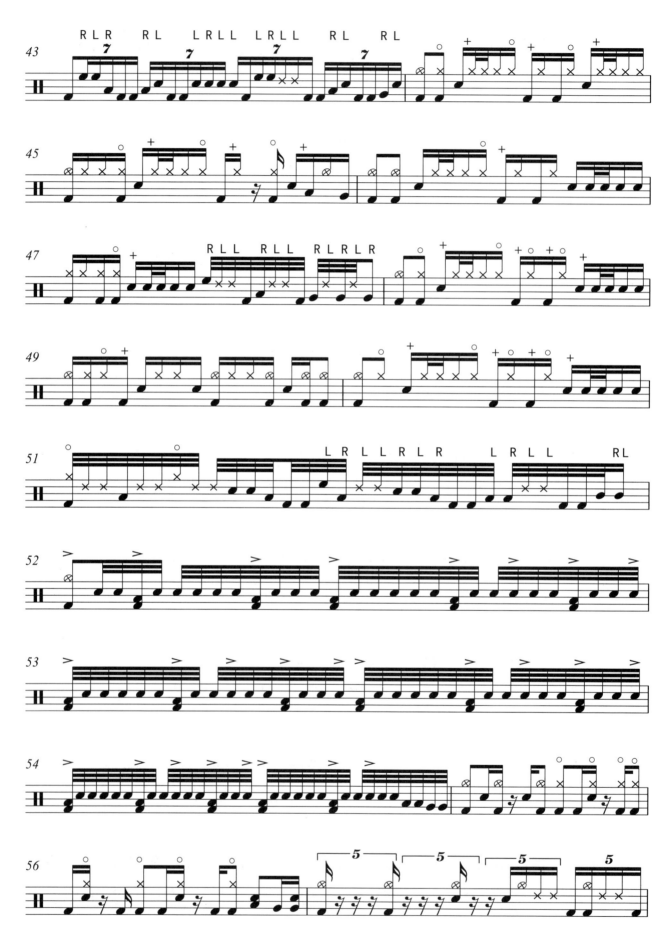

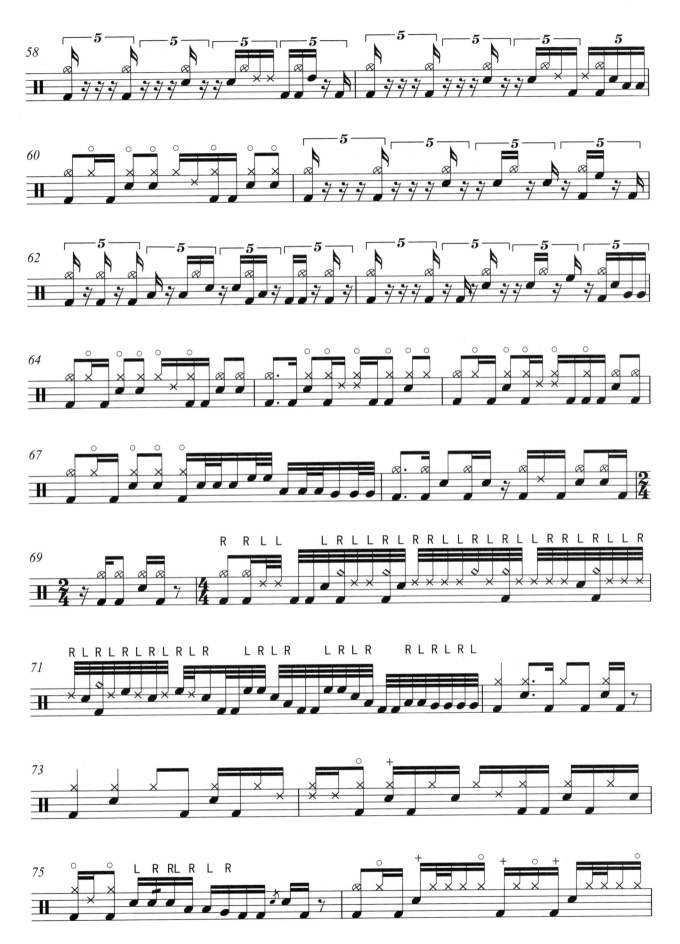

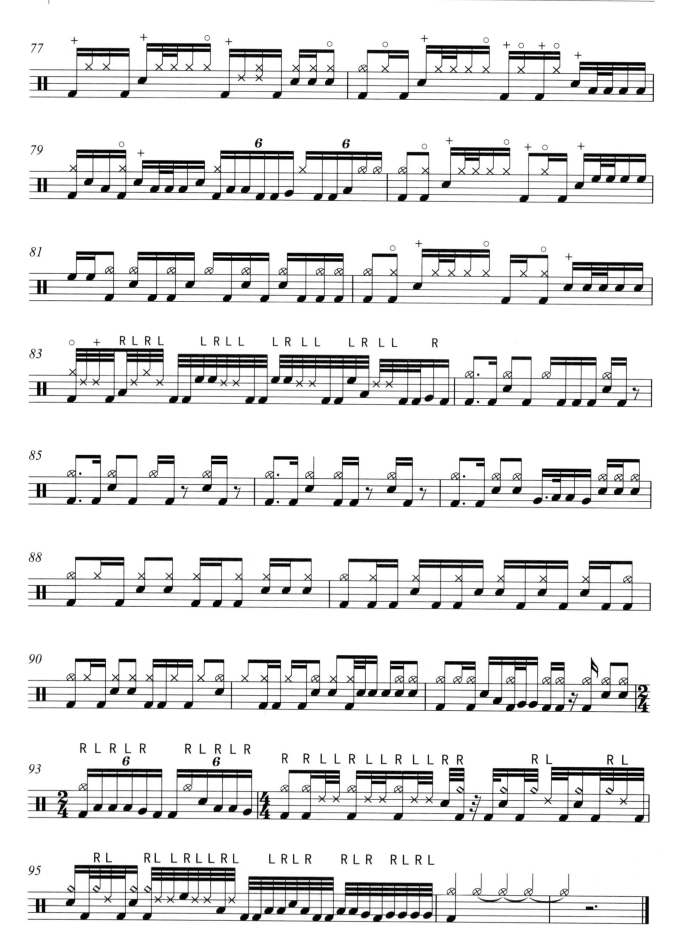

6. Wild Boy

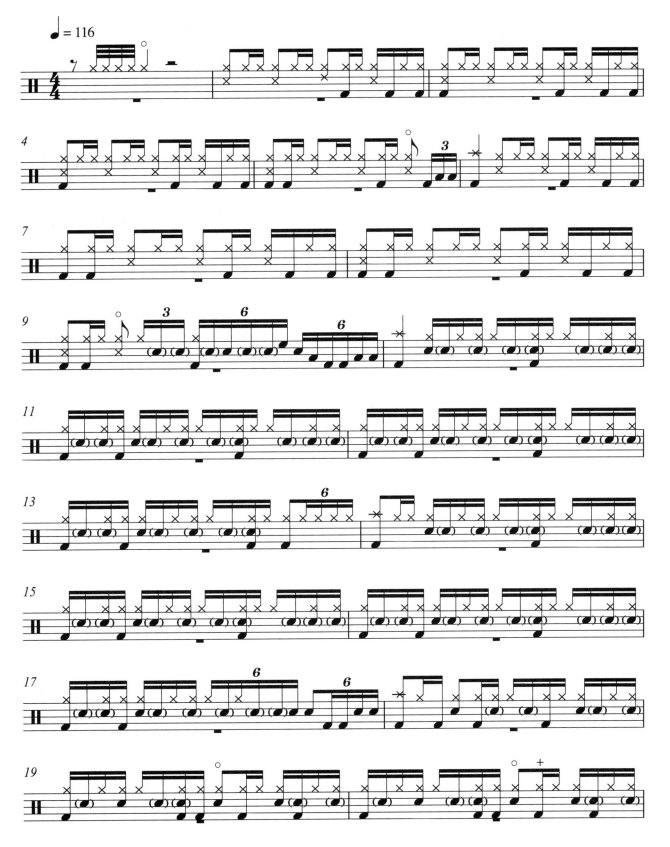

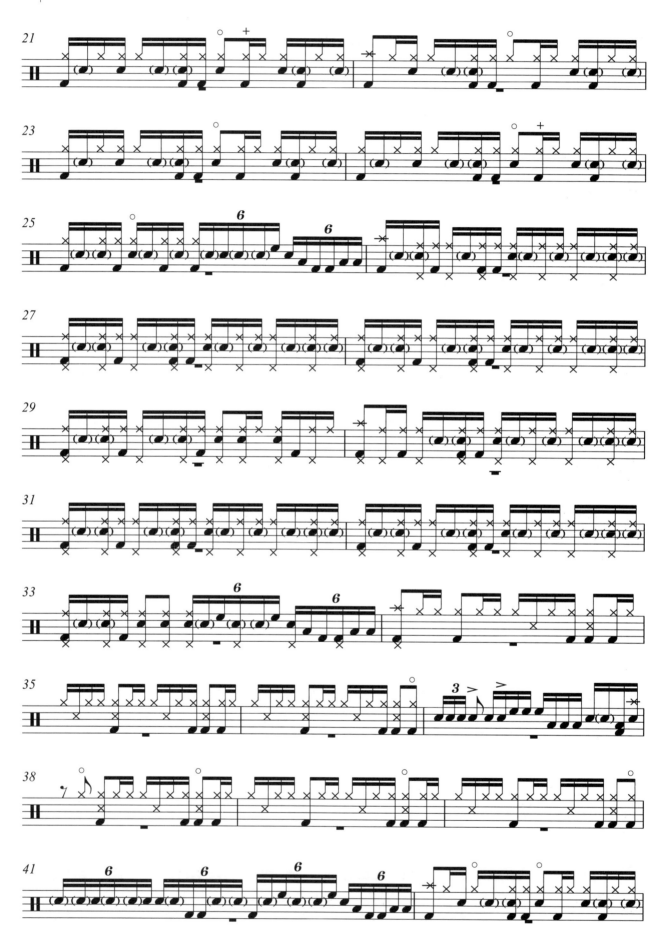

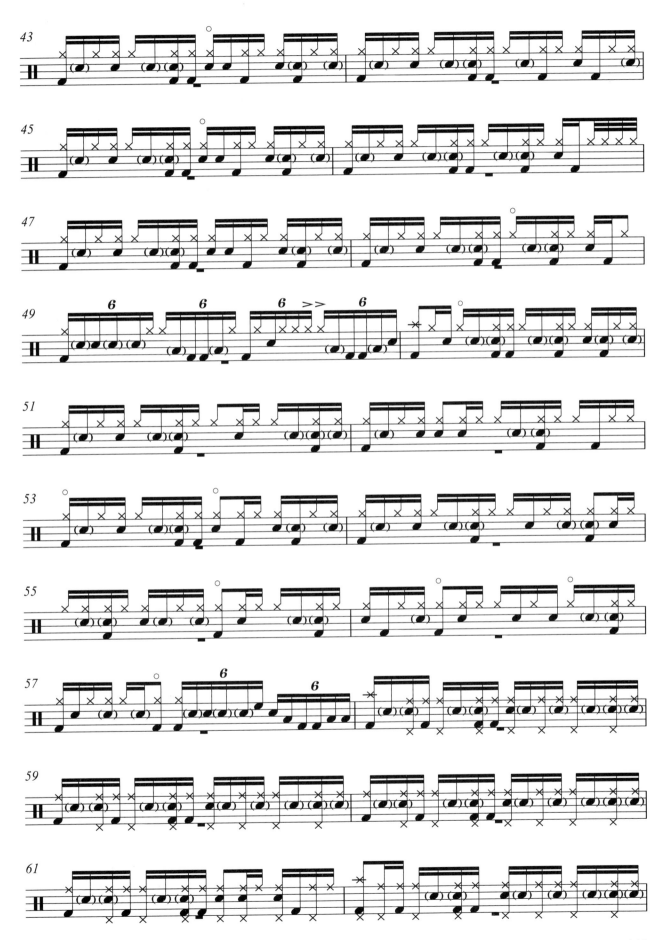

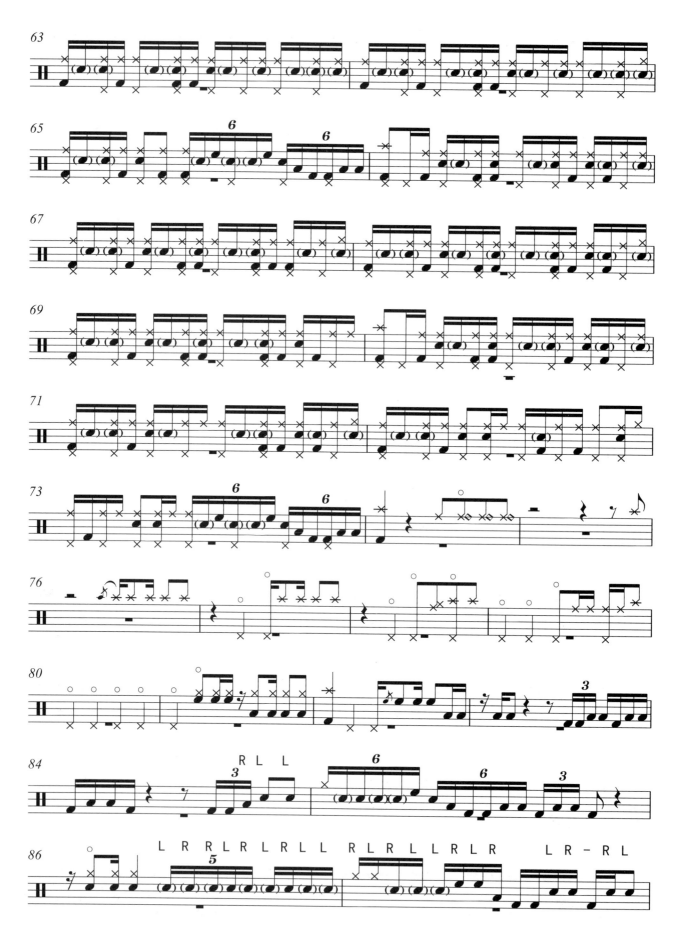

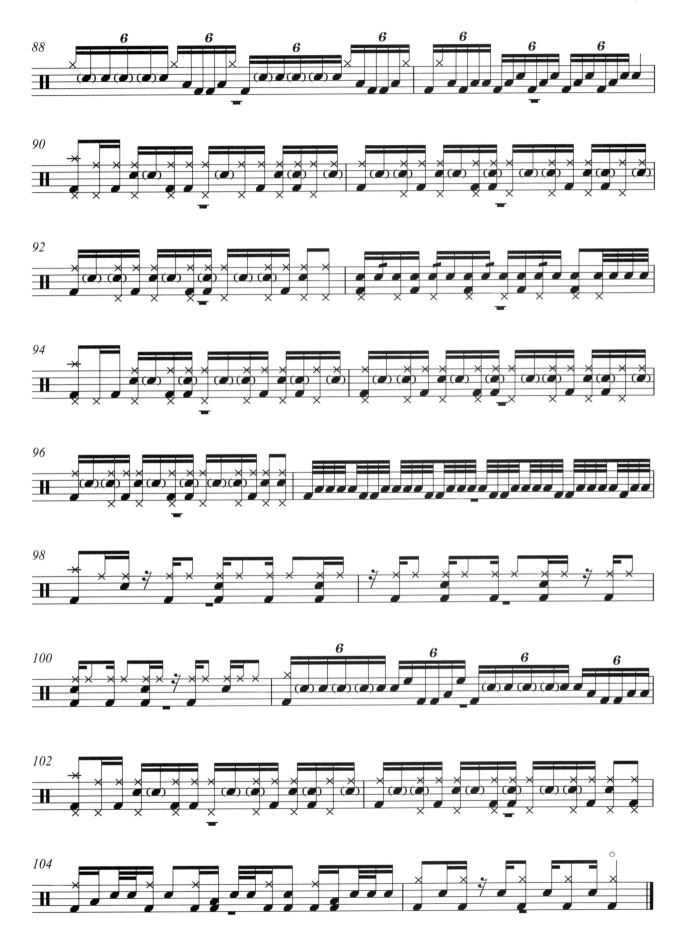

特殊演奏记号
Special Notation

1. 上响弦
 With snare

2. 放响弦
 Without snare

3. 三种不同位置的音符代表三个不同的击鼓区
Three different places on snare drum head

 (1) 击鼓面中央
 In the center

 (2) 击鼓面中央与鼓边 $\frac{1}{2}$ 的鼓面
 Between center and edge

 (3) 击靠近鼓帮的鼓面
 Near edge

4. 击鼓帮或磕鼓帮
 Play on the rim

5. 同时击鼓帮与鼓面（或一支槌击鼓帮，另一支槌击鼓面）
 Lay rim and head together

6. 用定音鼓硬槌或玛林巴硬槌
 With hard timpani stick or hard marimba mellet

7. 刷子，它的滚奏方式是用刷磨擦鼓面
 With brush, the roll way is to brush the head

特殊演奏记号

8. 用军鼓槌
 With snare drum stick

9. 一支槌依节奏演奏，另一支槌放在鼓面上并渐渐加压力
 Use one stick to play rhythm and put the other stick on the head and give increasing pressure

10. 一支槌依节奏演奏，另一支槌压在鼓面上并渐渐减小压力
 Use one stick to play rhythm and put the other stick on the head and give reducing pressure

11. 双槌杆互击
 One stick play the other stick

12. 双鼓槌同时击鼓帮
 Two sticks play together on the rim

13. 一支槌头放在鼓面上，另一支槌其杆
 Put one stick on the head and use the other stick to play this stick

14. 单槌无控制跳
 One hand roll

15. 双击音：双槌同时击鼓
 Use two sticks to play drum together

16. 渐慢（由滚奏渐慢至单音）
 Rit.（from roll to single）

17. 渐快（由单音渐快至滚奏）
 Accelerando（from single to roll）

18. 滚奏渐强并加快频率
 Roll（crescendo and accelerale frequency）

19. 滚奏渐弱并放慢频率
 Roll （diminuendo and slow frequency）

20. 自由演奏
 Improvise

21. 稍加快一些
 Free and a little faster

22. 闷鼓：用手掌或3、4、5指压在鼓面上，另一支手用槌击鼓面
 Put your palm of the hand or3、4、5fingers on the head
 and use the other stick to play head

23. 击中心
 Stick Flip

24. 双手交叉
 Croos Over

25. 扔鼓棒接住
 Catch Rhstick

26. 右槌在左槌上
 Right Stick On Left Stick